U0112199

思梅墨迹

周思梅书画作品集

荣宝斋出版社 北京

吴门传馨

戴敦邦

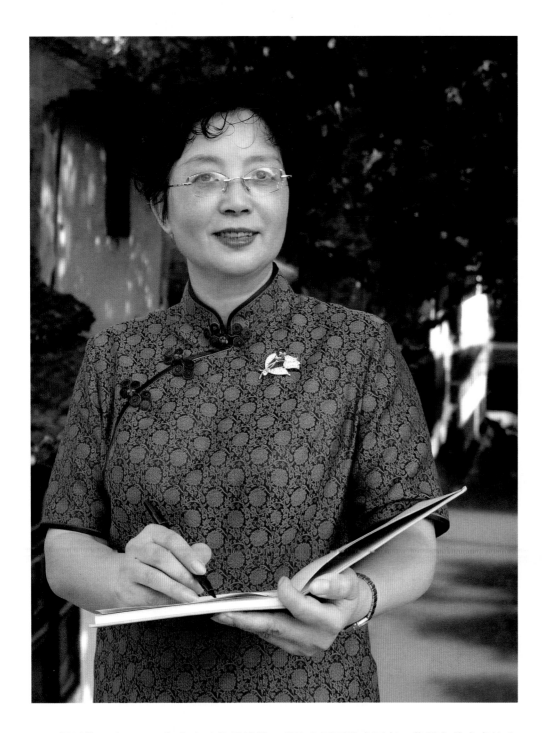

周思梅，女，1963年出生于苏州吴县。现为中国画院书画家，苏州市美术家协会会员，苏州市书画收藏协会理事，"吴门画派"学研会会员，苏州市党外知识分子联谊会理事，苏州市新的社会阶层人士联谊会理事。师从费松伟、朱耕原、邵文君、徐绍青、钱定一先生学习山水，近年又深得著名画家戴敦邦先生指导。

小楷《金刚经》长卷在泰国、马来西亚等国家及中国台湾、香港等各地巡回展出，被《书法报》《艺术市场》等核心刊物专题推介。曾在北京、上海、苏州、宁夏等地多次举办个人作品展览。出版《周思梅书画集》《"清风梅韵"周思梅书画精选》《周思梅书小楷〈金刚经〉单行本》《"吴门传馨"故宫紫禁书院周思梅书画展作品集》。

2008 年小楷《金刚经》入编《中国当代书家墨宝真迹》

2009 年小楷《金刚经》入选全国百人写经展，作品被释源美术馆永久收藏

2012 年楷书《千字文》入展"全球千名华人同书《千字文》"

2015 年在苏州举办"'清风梅韵'周思梅个人书画展"

2016 年 1 月在上海豫园举办"'清风梅韵'周思梅个人书画艺术展"，书法作品行书《赤壁赋》被豫园永久馆藏。

2016 年 12 月在苏州举办"'梅韵倩影'周思梅、戴红倩书画展"

2017 年 9 月作品被"不忘初心 继续前进——喜迎十九大"主题《中国邮册》收录

2017 年 9 月在宁夏举办"'江南胜境'周思梅、戴红倩宁夏行书画展"

2017 年 11 月在故宫博物院举办"'吴门传馨'故宫紫禁书院周思梅书画展"

2018 年 9 月在上海豫园举办"吴门传馨、上海豫园周思梅书画作品展"

2019 年 5 月"忆江南——周思梅书画展暨周思梅绘梅兰竹菊主题上海都市旅游卡首发"

目 录

吴门传馨 / 郜宗远（中国美术出版总社原社长、荣宝斋原总经理）

夫自古书画同源而异体，上古河图洛书，殷契卜辞，图画传行，而后依类象形，写意形声，字乃浸多。后世文人画兴起，大师巨子，又皆由书入画，远追甲骨金石，乃成雅格。盖不由书画并参之道而求艺，则离道愈远而已矣。

江南之地多文雅积淀。今有吴门周思梅女史，慕先哲之遗轨，由画入书，复由书而入画，再以画而溯书，渊源传统，笔墨雅正，诚难能可贵。思梅于吴门书法、山水、花鸟等广有深研，早年随费松伟、朱耕原、邵文君诸先生习山水，后得师从钱定一先生指点书艺，其得吴门书画之正脉道统，意境潇洒劲秀、明净文雅。近年又得其义父戴敦邦先生指导，更是兼收并蓄，流淌激扬，书、画、笔、墨、气、韵，浑然一体，故其画，传统飞动，酣畅华滋；其书，立骨显神，笔精墨润，一派古贤气象。故自上海豫园，北京故宫一路展陈，所誉纷纷。今思梅携精品入我荣宝斋办展，欲恢宏古人"书画同源"之真精神，发掘江南文脉丹青之大意义，其眼光可谓独到，其用心亦可谓拳拳矣。

思梅之文笔绘墨，存江南之灵气，得吴门之宝藏，风雅自现。假以时日，当觉者乐之、贤者珍之、识者藏之。吾愿拭目以待之也。

郜宗远

2019年9月

吴门红梅应时绽 / 戴敦邦（著名画家）

吴门红梅应时绽 / 戴敦邦（著名画家）

姑苏城是一座历史名城，积淀了千年的历史文化底蕴。古往今来，吴地文化艺术以其独特的表现形式闪耀在华夏文明、世界苑囿之中。尤其书画，一如脱俗儒家风范幽幽袭人的馨香，沁之心扉；一如高士举止作派翩翩欲仙的旷远，超凡脱俗。但凡女子从艺难免纤弱与珠粉之气，但也因此独具非凡一般之风韵，低吟浅唱含情脉脉，亦使某些诗情意境更熨帖，大凡世事总具二面，但思梅之书画确乎系出吴门正宗传承，却少见女性作者的某些孱弱，流露如同须眉一般。

思梅在求艺砥砺之途可谓亦非同一般常人之苦辛的付出。在一无学历背景的显摆，仅凭少年的执着在此茫茫事艺行道上，谈何容易。思梅是舍得一身剐，拼搏玩命，亦为上天不负苦心人，幸得邵文君恩师点拨教诲育人从艺，至今修得正果。但艺途悠悠，非能等闲喘息，奋进者存，滞后者亡。

吾与思梅识见时，她正处于人生低谷。因为有某些相同的经历或事艺道路上的共识或者相同的痛楚，同存共识。所以，久久交往如同家人。吾也有愧于自己身处世俗之艺人行伍，与儒仕如同陌路，也因年龄的悬殊，思梅执后辈之礼，视同乃父。但凡此时吾总如同有芒刺背之痛。当时初识未曾预料思梅有如此之顺遂局面的今日。因为我未曾给予什么助力之功，她今天所有的一切都是跌倒爬起、越加奋斗的成果。又因自身无学历，更未入儒学黉门，对文人画门派未入堂奥，所以，子丑寅卯也说不上。思梅正是欲穷千里目，更上一层楼。吾爱莫能助。但吾走了近将一辈子，老艺人的沧桑，登高必须再发力。因拼搏而留下伤痕的以往已成为历史。历史是明鉴的镜子。有鉴别才能明是非，深感今天身处伟大的新时代，国家昌盛，站起来的中国人、强起来的中国为世界所瞩目，无疑每个人亦该做出应有贡献。你吾是以中国的传统文化为载体、中国的书画艺术为职业，同时弘扬中国智慧，毫无愧色，挺立在世界艺术之林。今天的艺人画家手握着画笔唯有放眼世界的大格局、大思路、大构图，也俗称"大手笔"才是中国艺人、中国画家的担当。唯有对自己的祖国与文化的自信、自尊的精神支柱，今天的中国文化艺术不是被列强窃取后存在那里，作为古董与"战利品"，该是在今天世界人类共同体内理直气壮地说中国话了……

戊戌夏日

寒香清韵话思梅 / 祝兆平（作家）

2017年的11月24日是一个阳光灿烂的日子。那天，北京故宫紫禁书院隆重行举了一场个人画展的开幕式。画展开幕式上致开幕词的是故宫博物院的副院长任万平，故宫博物院原副院长陈丽华宣布开幕，参加画展的嘉宾是来自全国各地的书画名流，为的是一睹画展的主角、来自苏州的女画家周思梅的六十一幅作品。作为中国最高的艺术圣殿故宫，接纳了一位来自苏州的青年女画家的作品个展，在苏州甚至在整个江苏历史上都还是第一次，所以这位原来似乎名不见经传的书画家一下子大名远播，产生了某种轰动的效应。

在这样炫丽宏大的场面下，几乎没有人会知道，甚至会想到，眼前这样一位文静端庄甚至带有一点羞涩腼腆的美丽书画家在取得这样亮丽成绩的背后有着怎样不为人知的人生经历。

如今人们已经无法把她和半个世纪前苏州郊区一个小村子里的农家小姑娘联系起来。当年，这个村子里的人每天晨曦中可以见到一个不满十岁的赤脚小姑娘背着一个破破烂烂的小书包，在经过村口一个土地庙时，在庙门前的一块青石版上，用树枝蘸着水描写半天字后再去学校上课，风雨无阻，冬夏如一。而正是这种可谓与生俱来的爱好，历尽劫难终不改的醉心艺术的痴迷，让这个一家八个弟兄姐妹中的老七，五个女孩子中的"四妹"在很小的时候就对一切有字有画的纸张珍爱无比，并靠自学在书画艺术上有所展现。在十几岁的时候她就只身进城，从此走上以字画谋生的漫漫人生路。她的父母都是没有文化的贫苦农民，在成年以前，"四妹"是她唯一的名字。她十一岁那年是她家最惨痛的一年。那一年，贫病交困的父亲离开他们撒手而去，而已经成年的大哥不幸因工伤而殉职，四十八岁的母亲一下子失去了丈夫和大儿子，其悲痛和打击几乎是致命的，但她为了让孩子们继续生活下去，强抹眼泪，拼命劳作，靠夜以继日地刺绣换来菲薄的收入以维持一家的生活。那种艰苦困顿的生活已经不是如今的年轻人可以想象的了。但无论生活是如何的困顿，也泯灭不了四妹那颗天生属于书画的心，在她最艰难痛苦的时候，也只有书画才是她心里的唯一绿洲和寄托。

因为贫穷，她无法获得本应得到的正规美术学院的深造，但这丝毫不能阻挡她对书画艺术的内心向往，她千方百计地搜寻一切可能看到的古代传统名家的书画作品进行临摹，在经过了临摹书画的阶段，她如饥似渴地阅读各种文学书籍，同时开始拜一些地方画家为师，因为她的纯朴和诚恳，一路得到了很多书画名家和学者的指点和提携。她早年跟随费松伟先生、朱耕原先生学习山水，又成为书画名家和民俗专家徐绍青的入室弟子，拜江南水乡国画名家邵文君为师，学习山水、兰花、人物、书法，再师从海上书画名家钱定一先

生，专攻传统山水、兰花、小楷书法，直到近年因缘际会得入一代国画大师戴敦邦先生门下，戴先生亲炙教诲，在深得戴老赏识之余，经戴老点拨和推介，艺术水平和创作成绩得到了突飞猛进的提升，同时，随着近年来的几次全国性的个人画展和作品集的出版，周思梅作品的影响也达到了前所未有的提升。

一年之前，一次朋友聚会让我认识周思梅并得睹《周思梅书画集》，第一次见到她的书画作品就为其古朴而不乏清新、灵秀而兼显高雅、静美而充满生气之笔墨气韵所惊叹，这是一本比较全面展示周思梅书画作品风格的书画集，其中既有展示其传统功底的山水和梅兰竹菊等作品，也有表现她在现代山水，特别是江南水乡创作方面成果的作品以及一些戏剧人物、观音图等，特别值得一提的是为数众多的书法作品，绝对见出她深厚的笔墨学养和功力。

我在书画方面完全外行，最多算个好龙的叶公，根本没有置喙的资格。但我可以借用一代国画大师戴敦邦先生对她作品的评价"正宗清新"，以表明戴老对她的书画创作路子和作品风格品位的高度肯定，而另一位中国书画界的巨擘郜宗远看了思梅的书画作品后发表的评论更是独具慧眼"看了她的书法，就可断定她的山水、花草、人物作品一定不会差，因为只有书法最能看出其笔墨线条的功力。"

虽然周思梅从二十世纪八十年代就有作品展览和发表，但真正引起中国书画界瞩目的还是从2015年在苏州太和会展中心举办"'清风梅韵'周思梅个人书画展"开始，在她的恩师戴敦邦先生的推荐下，于2016年1月在上海豫园举办了"'清风梅韵'周思梅个人书画艺术展"，其间，她的作品受到了一批顶级书画家及机构的赞誉和重视，特别是得到了故宫专家、大师的欣赏和好评，因此才有了后来受邀进故宫举办个人书画作品展的盛会，使她的艺术创作人生达到了一个前所未有的高度。

可贵的是艺术生涯如日中天的周思梅，一如既往地朴素真诚，对待朋友也毫无城府，丝毫没有故弄玄虚的做作和装扮。在中国过去和现在的历史上，在各界成名成家权贵者中，有太多的人为了炒作和自我神化，不仅隐瞒自己的出身，甚至不乏伪造家史和经历之类的行为，而周思梅第一次与我的交谈中就毫无顾忌地将自己贫苦艰辛的童年向我诉说，甚至将她三十岁时罹患绝症九死一生的心路历程都告诉了我。她对我说，在经历了若干年的生死考验，当书画陪伴我从绝症和绝望中走出来时，我突然发现自己的书画作品也如自己的再生一般，进入了一个崭新的境界。这让我十分感动。我当时就想，这是一个有着一

颗坦荡透明的纯朴之心的人，只有这样的人才能有这样的书画作品。从她的作品中你不仅可以看到她的性格、品格、风格，甚至可以从她作品的清秀静雅柔美中看出其中蕴含的坚持和坚强不屈的精神。她的作品和她的人品是非常统一的。而在中国的文化历史中，并不缺乏人品与作品分裂的例子，因此在评论界曾经产生过"作品归作品，人归人"的一家之言。

在中国有多少书画大师和大作家并不是从学院的课堂里培养出来的，而是天然自成的，或者说是社会和生活造就的。譬如书画巨匠齐白石就是贫苦出身，从木匠而走上书画创作之路的；如大画家、大诗人、大作家黄永玉也是出身贫寒，自学成才，14岁就外出谋生，终成大师；再比如始终称自己是小学生的大作家沈从文、张恨水也都是贫民出身，靠自学而成大家的典范。处于创作高峰的周思梅虽然尚不能相提并论，但她的经历已经成为她的人生财富。她的幸运更在于在她自学和奋发图强的路上得到了众多名师大家的指点和提携，特别是戴敦邦先生对她的知遇之恩，更成为她人生中的父母般的再造之神。当然，在此还必须提到她的那位因为收藏书画而索性将美女书画家一并收藏了的慧眼丈夫阿边先生，一个善良而大气的男子，而这样的幸运之神并不是人人可求而得之的。

最后，我想表达的观点是，无论是书画家也好，作家也好等文化工作者，既是艺术的创造者，更是生活的劳动者。书画作品或者其他文学艺术作品都是一个创造性劳动者生产的产品，而一个产品的好坏与否，最终一定只能靠作品（产品）本身决定，我称之为文本决定论，而决不能靠作品之外的什么主席、理事、院长、博导之类的职务虚衔，或什么杯大奖获奖者之类来进行炒作，吓唬骗人的。招摇过市的炒作可能一时有效，但随着时间的推移，唯有真正优秀的作品才能够留下来传下去。

听说思梅很快又创作了一批新作精品要在中国艺术殿堂荣宝斋开展并出版画册，嘱我作文为序。我以行外之人以此为贺，并与思梅共勉。是为序。

<div align="right">2019年6月1日星期六写于吴门夜读斋</div>

周思梅的圈子 / 周菊坤（苏州太湖旅游集团公司董事长）

现在玩什么都讲"圈子"的。举个极端一点的例子，有些老板字认不得几个，却热衷于读EMBA之类，动辄"某某商学院"，书虽读得云里雾里，却乐此不疲，其醉翁之意自是不便明说的。周思梅在苏州没有圈子，我说的是书画，或者说，苏州的书画圈没几个知道周思梅的。周思梅的圈子在外面。这有点"墙内开花墙外香"的味道，只是，这出墙而放的似乎不应该是红杏，红杏太闹猛，甚而有些纷乱，就像这个季节里知了的聒噪。周思梅应该是一枝梅花，斜出墙外，暗香，冷艳，"不要人夸颜色好"，当然，好颜色靠夸是夸不出来的。

三十多年前，周思梅在木渎老家有个圈子的，就三个人，我、她，还有三男，一起爬天平山、一起玩电影配音、一起做梦——做书画家的梦。我把这段经历写了篇小文，《那年我们十七岁》，发表在《苏州杂志》上。三男家境稍好，订有一本《朵云轩》，非常精美，让人爱不释手。朵云轩这个名字很有诗意，张爱玲在她的《金锁记》开篇，把记忆中的月亮比作"朵云轩信笺上落了一滴泪珠"。那个年代，我们能看到的书画典籍实在稀罕，能一睹"朵云"已是眼福，我们也由此认识了唐云、程十发、刘旦宅，还有戴敦邦。尤其是戴敦邦，在我们心目中近乎神一样的大师，因为他画的《三国》《水浒》《红楼梦》人物，因为他的连环画《一支驳壳枪》《陈胜吴广》，我们崇拜他，我们痴迷他。当时，三男和思梅竟能默写戴敦邦的仕女，极为传神，这让愚钝的我钦羡不已。说来奇怪，我们与戴先生素未谋面，却每在一起总会提及他，如同老友一般熟识，俨然一个圈子的人。

那是改革开放的早期，南风窗微微开启。在文学上，那个特殊年代的亲历者开始舔舐伤口，痛定思痛，年轻人的心则开始骚动，因为向往所以渴望，因为不明方向所以迷惘。这是诞生朦胧诗的时代。禁锢少了，思想便蠢蠢欲动，文艺也百花齐放起来，老百姓对精神文化生活有了需求，便"春风吹又生"。一夜之间，太湖之滨郁舍小村的仿古画风靡全国。周思梅漫长的艺海之路从郁舍启程，先后投帖于费松伟、朱耕原、邵文君、徐绍青门下，转益多师，颇有所获。其间，她的书画生意开张，自产自销，怡然自乐。二十世纪八十年代末，我和三男去过苏州养育巷的一幢小楼，那是周思梅的工作室，我们见到了很多新面孔，有书画家，也有生意人，天南海北，谈笑风生，皆有鸿儒风采。我和三男很难插上话。周思梅的圈子大了，我俩为她高兴。

假如，按照这样的轨迹，周思梅的圈子会越来越大，她的人生春风得意，虽然少了些许的跌宕和惊艳，但作为一个普通农家的孩子，平淡、安顺，就是晴天。然而，人生从来就是一幕没有脚本的大戏，人生的精彩，就在于那下一刻的未知。人生，没有假如。好长一段时间，五年，抑或十年，竟然没了周思梅的音讯。我以为，一定是她的圈子更大了，天地更宽了，也就顾不上联系我们这些儿时的玩伴了，这也很正常。心里虽时常念及，但各自忙碌，各自规划着人生的圈子，也就只能随缘了。都说，家庭是社会的细胞，那么，圈子就是一种新型的社会组织关系，各种价值观在这里汇流，或相融交集，或各行其道。一个偶然的机会，得知周思梅罹患重病，闭门不出已有多年，以抄经读帖为日课。这消息于我不啻晴天霹雳。曾经热闹，突然归于沉寂，这样别无选择的选择之痛非亲历者不能体悟。周思梅屏蔽了她的圈子，也意味着把自己的人生归零。

零是终结，又何尝不是新生。没有了圈子，等于是绝了他念。周思梅潜心抄经与绘事，这是她的童子功，也是上苍留给她的最后一颗种子。心无旁骛，因定生慧；坐看云起，静处梅香。周思梅关闭了一个圈子，却无意间洞开了另外一个世界。她的身体在不知不觉中康复，她的艺术也在不知不觉中精进。钱定一说："处处都是大奖，人人都想创新，写一张小楷试试，哪个敢和文徵明比一比？"他看周思梅的小楷手卷《孙子兵法》，六千多字，一气呵成，神采奕奕，却又隽秀内敛，无半点尘俗之气，即收为弟子，授以正规传统笔法，反复叮嘱，一定要守住经典，千万不可趋时跟风。崔护八十二岁时，为周思梅的兰花册页题诗数十首，并长歌贻赠："周家有女自欢娱，养病有法吮毫愉。手写不忘频领悟，心传动辄岂能无。学书学史两相俱，日将月就从不敷。耽玩孜孜临复读，他年墨妙卓三吴……"

我于书画纯属外行。我无法对周思梅的书画艺术作只言片语的褒贬。我向来对那些见物不见人的主观臆断有些不以为然，更对那些故作玄奥却放之四海皆为准的学界高论嗤之以鼻。书画是一种审美，属于心灵艺术，是欣赏者的心路历程，加上作品背后创作者的思想情感，两相碰撞激荡共鸣之后的二度产物。一百个观众就有一百个毕加索。依个人浅见，一幅作品，三分技术，三分学养，剩下的就是境界和格局了。而后者的深浅高下，无法掩藏，即使涂脂抹粉，也是徒劳，只会露了马脚。清水出芙蓉，天然有真趣。书画不仅是周思梅的营生，更是她对生命的一种领悟和宣泄。

周思梅的"圈子"故事到此似乎已有结局，其实不然，主角还未登场。又要讲到戴

敦邦了。周思梅在朋友的鼓励下，走出画室，在太湖举办首次个人书画展，戴老携一家三代前往，以"正宗清新"四字相赠，又力荐她在上海豫园办展，在这个海上画派的渊薮圣地为一个乡野后学站台。周思梅在北京故宫办展，戴老亲题"吴门传馨"，并为之序，洋洋数千言，溢之以美辞，寄之以厚望。戴敦邦乃当今中国画坛一代宗师，与周思梅非亲非故，因何眷顾如此？有几次活动我有幸陪侍在戴老身边，曾亲耳听他对周思梅说："有这样的水平，不是中书协会员，不是中美协会员，我最欣赏你这一点。"那么，究竟是哪一点打动了这位"怪脾气"大师？我在戴老为周思梅画展的序言中找到了一些密码。"吾与思梅识见时，她正处于人生低谷。因为有某些相同的经历，或事艺道路上的共识，或者相同的痛楚，所以，久久交往如同家人。吾也有愧于自己身处世俗之艺人行伍，与儒士如同陌路，也因年龄的悬殊，思梅执后辈之礼，视同乃父。"老人写下这番话是动了情的，他没有必要为一个名不见经传的后辈来矫饰做作。物以类聚，人以群分，我相信，戴老在周思梅身上，应该是看到了自己的影子。戴老的旷世高风，是时下奥热的暑气中吹来的一缕清凉。

少年周思梅的圈子里一定有戴敦邦的，或者说，戴敦邦就是她的蒙师，这与彼此间是否相识无关。如今，周思梅的圈子又回到了原点，这是她和戴老的一段因缘，也是冥冥之中的回归。茫茫人海，岁月时空早已淹没成大数据的海洋，每个人都在迷失中寻觅自己的圈子。这一次，周思梅不会走丢了，因为，她自己就是一个圈子。

图

版

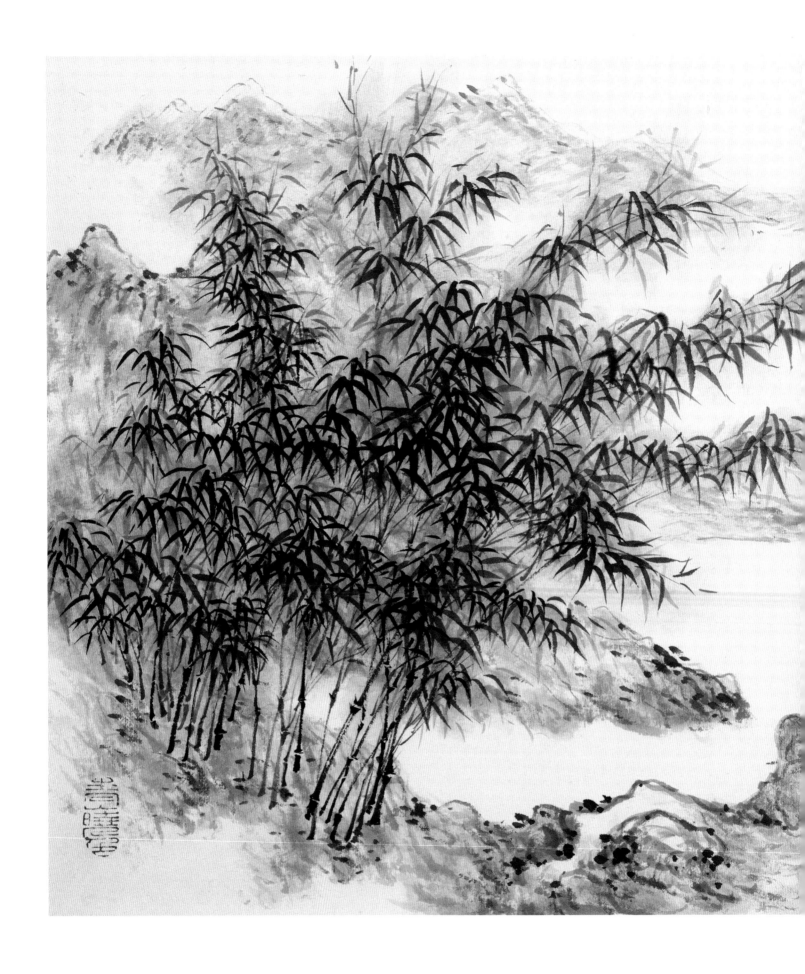

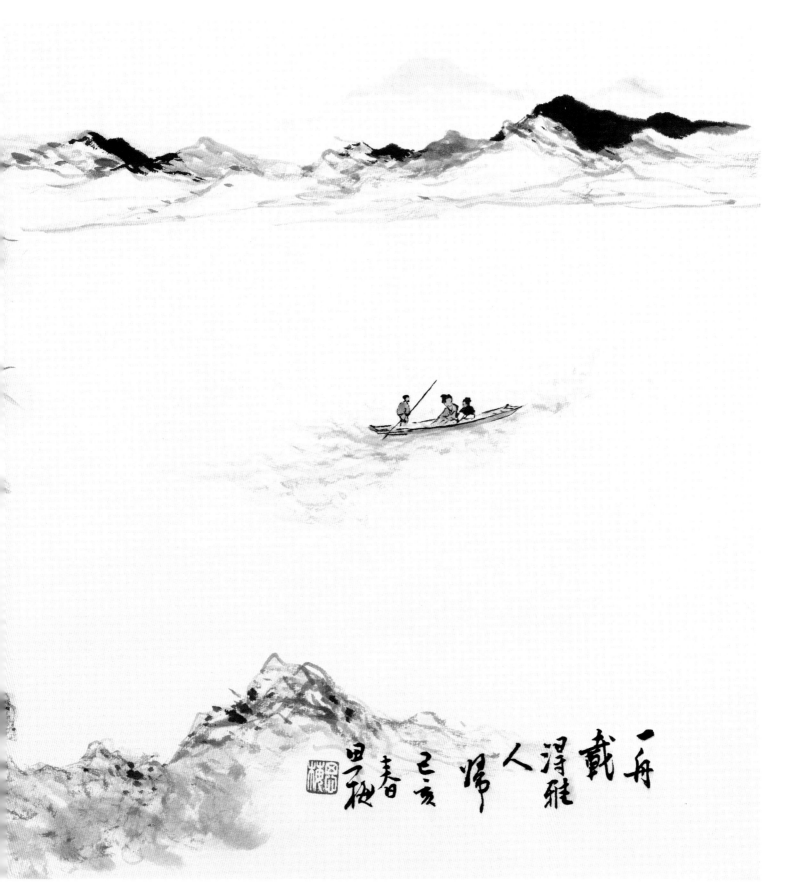

一舟载得雅人归　35cm×70cm　2019年

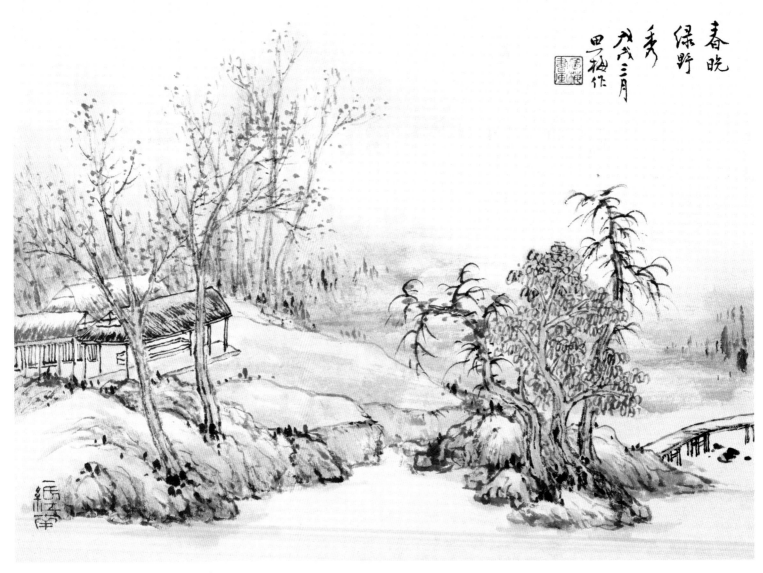

春晓绿野秀　35cm×46cm　2018 年

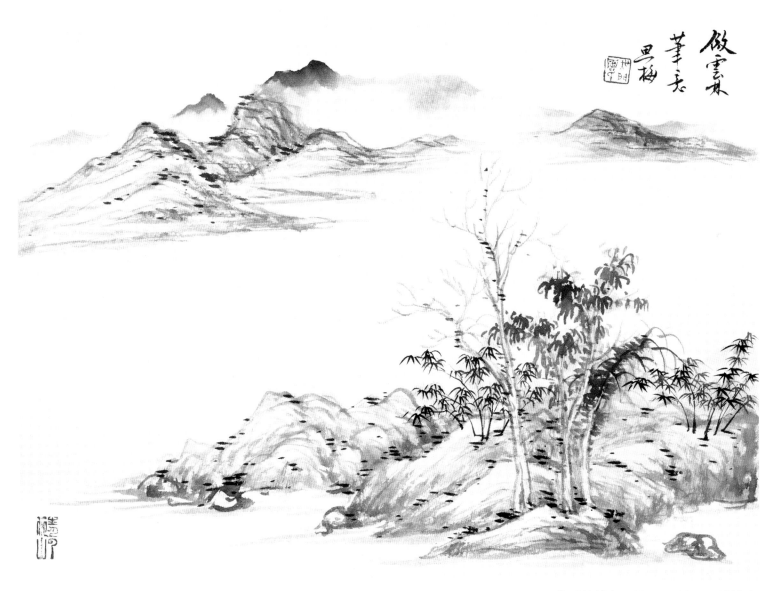

仿云林笔意　　35cm×46cm　　2018 年

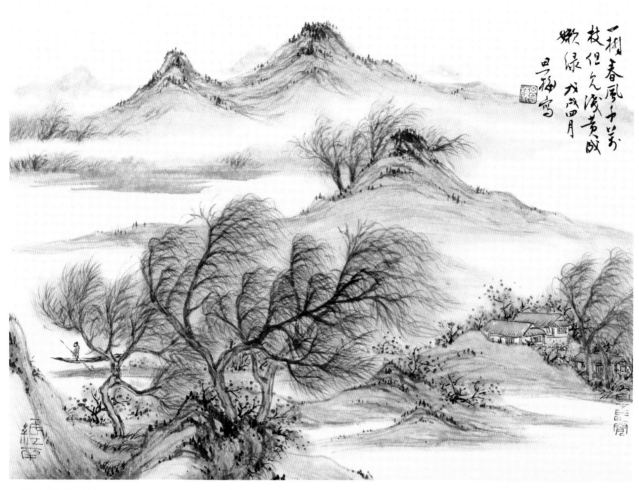

一树春风千万枝　35cm×46cm　2018 年

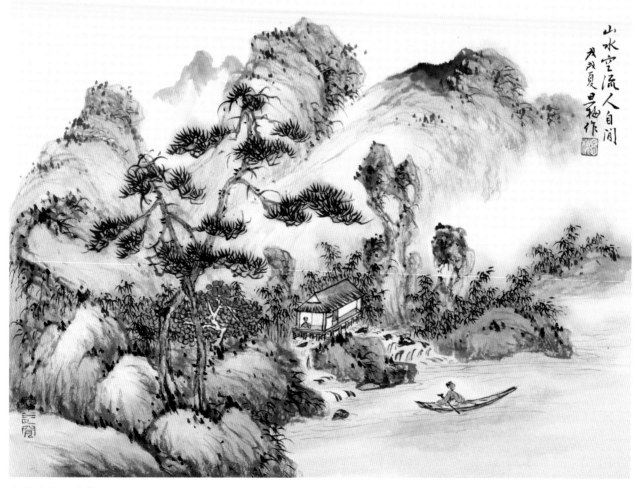

山水空流人自闲　35cm×46cm　2018 年

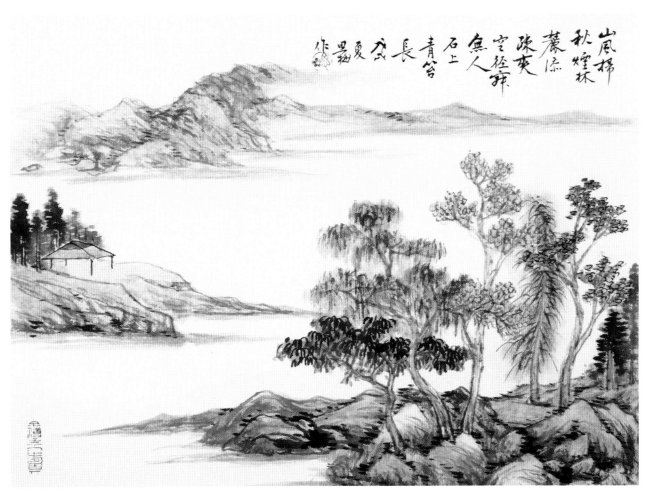

山风扫秋烟　35cm×46cm　2018 年

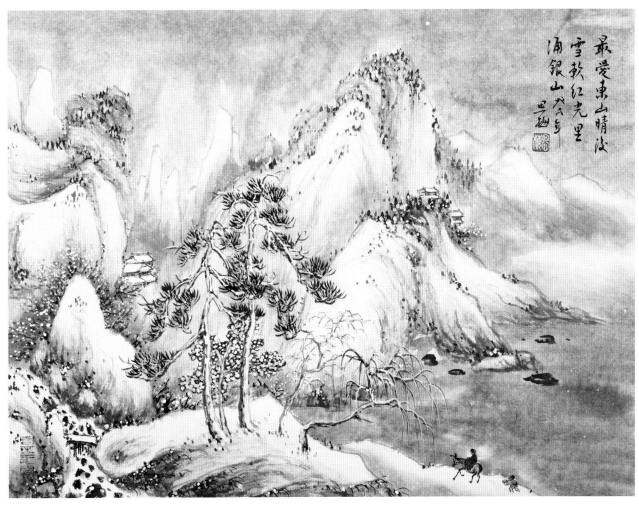

最爱东山晴后雪　35cm×46cm　2018 年

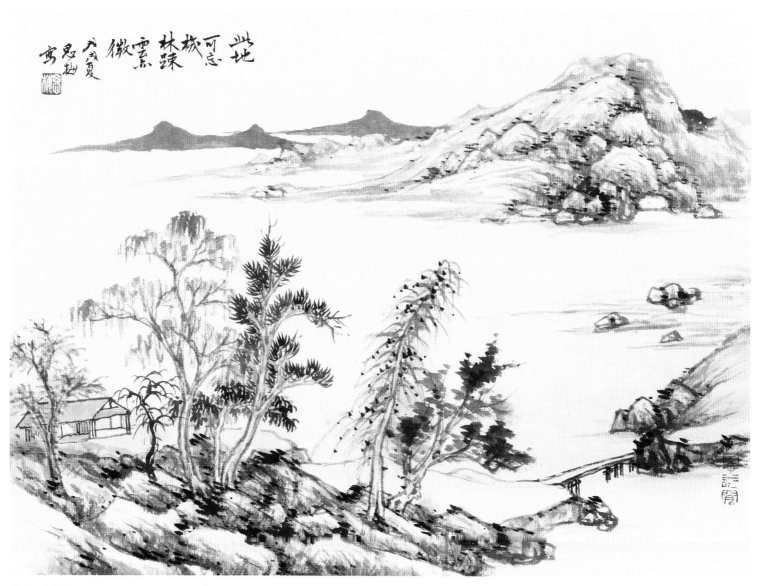

此地可忘机　　35cm×46cm　　2018 年

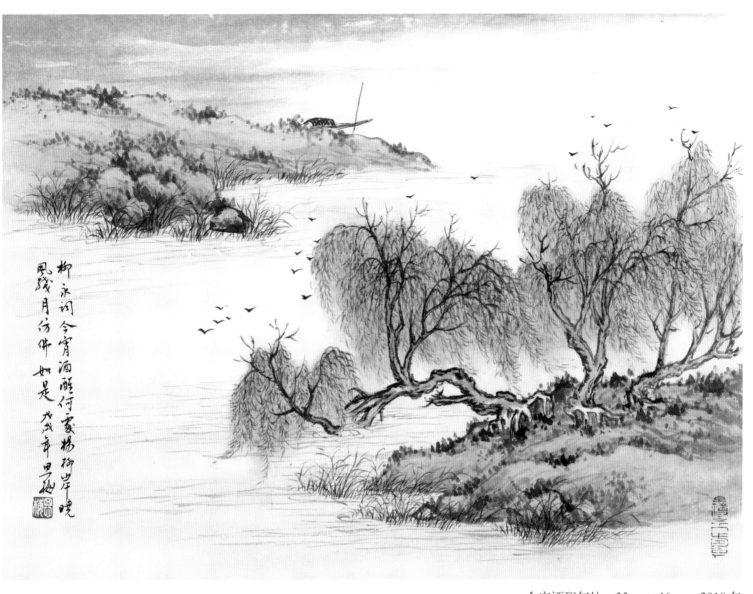

柳永词 今宵酒醒何处杨柳岸晓风残月仿佛如是 戊戌年吕砚

今宵酒醒何处　35cm×46cm　2018 年

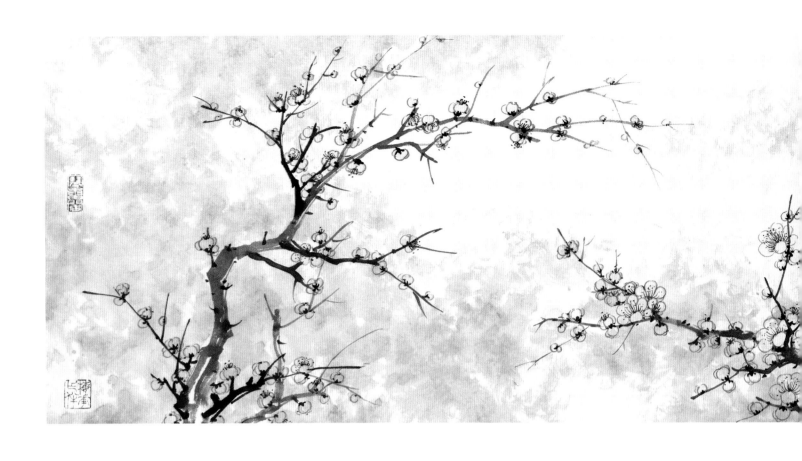

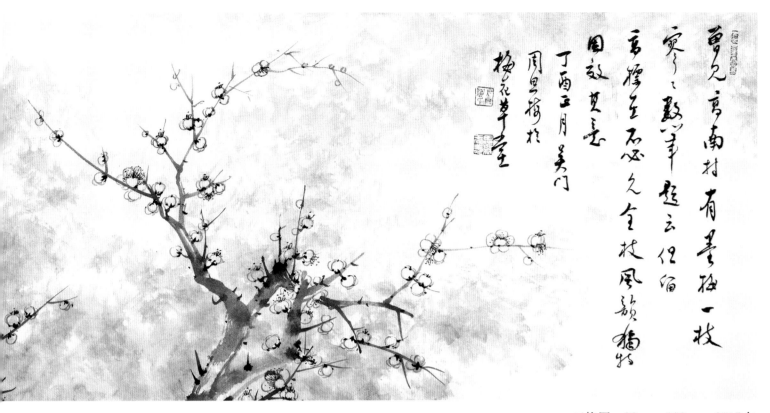

曾见高南村有墨梅一枝
爽爽数笔题云仿何伯
高标至忍久全枝风韵独
因敬其意
丁酉正月于羊门
周逸梅於
梅花草堂

三梅图　35cm×135cm　2017 年

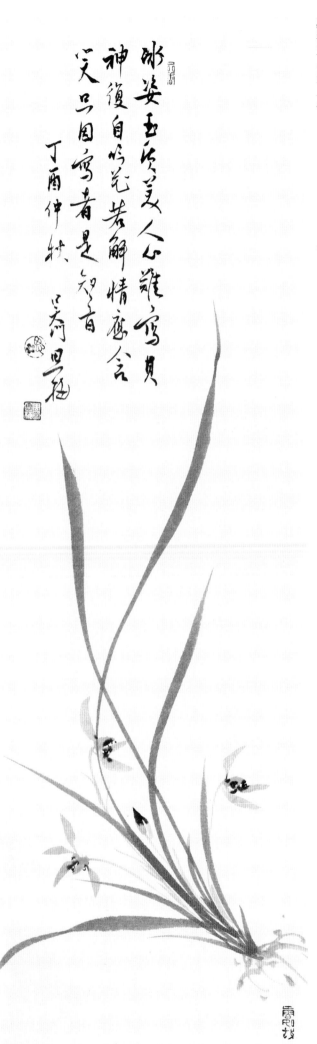

冰姿玉质美人心　68cm×22cm　2017 年

冰姿玉质美人心难写貌
神复自吟花若解情应会
笑只图写者是知音
丁酉仲秋　吴为昌题

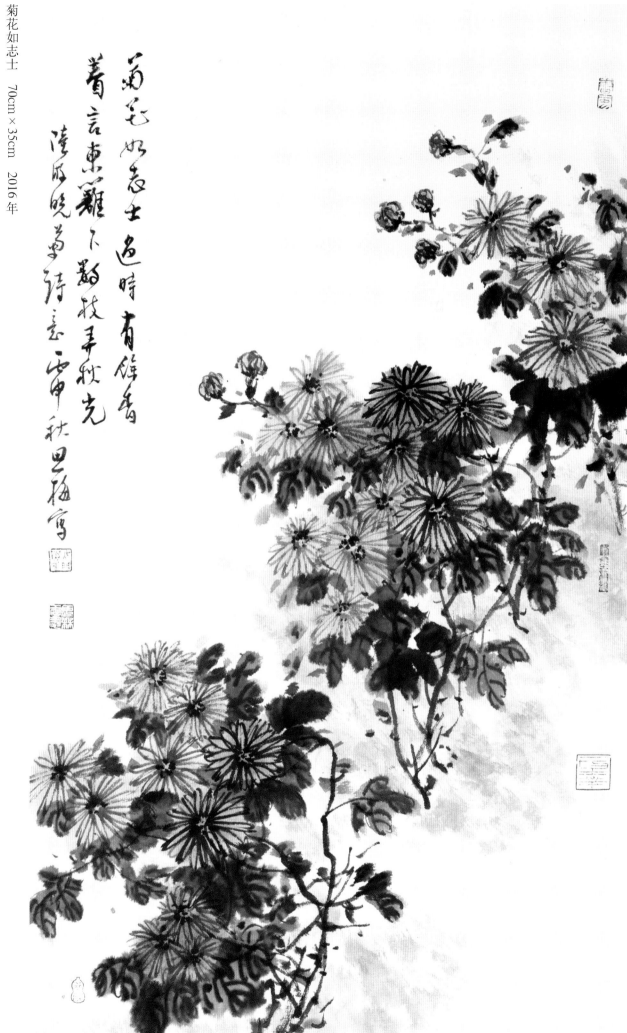

菊花如志士　逢時有雄看
着言東籬下　亂枝爭秋光
陸放晚爲詩　丙申秋里梅寫

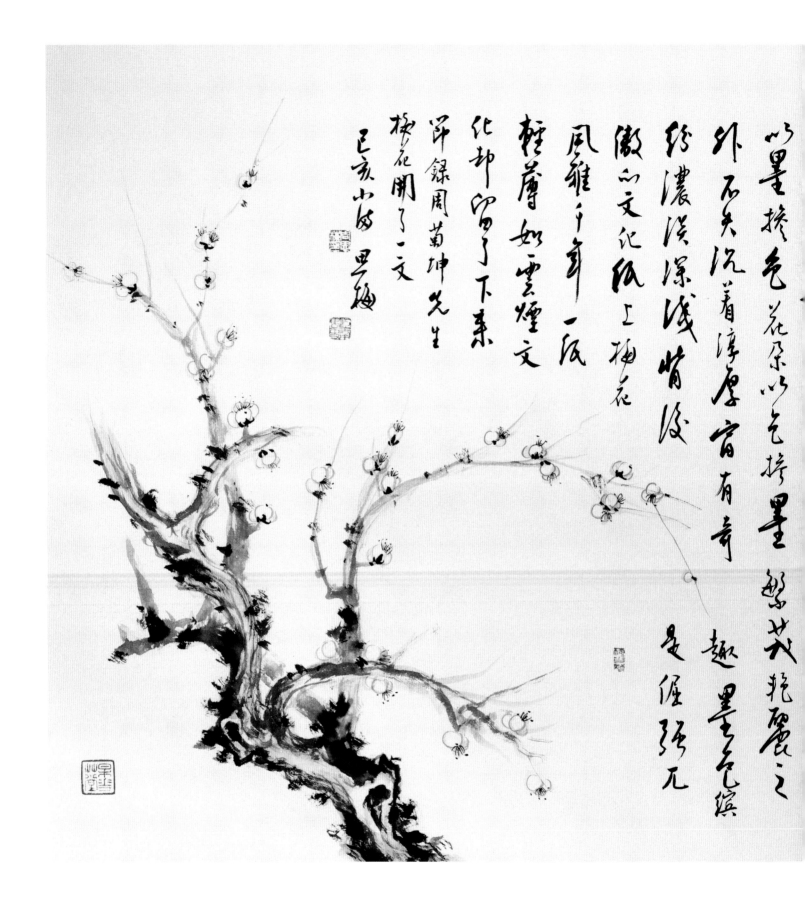

以墨擦色花朵以色接墨鮮艷麗之
外不失沉著渾厚官有奇趣墨色繽
紛濃淡深浅皆沒傲而之化派上梅花
風雅千年一派
輕薄如雲煙之
化却留了下来
評錄周萬坤先生
梅花開了一文
己亥山城 罗梅

14

梅花开在宣纸上王冕的淡淡墨痕幻化出
浩然清气充盈天地间这是有风骨的文化
彭玉麟的兵家梅花骨干如铁枝如钢花如泪
至刚至柔是梅花四年画梅以为帽品为
梅姑一人这是有情义的文化杨无咎的野
梅疏枝缓蕊一派彩墨争艳之法以墨笔
圈缘清意通人韵致高远於描彩镂金
那院源之外别开一代宗风八大画梅有独
孤求败之气概用心笔难屋挂可数却
能以少许胜多许至而石贵少而有味
连到无法而自由境地李方膺的梅花
梅花不段瘦硬苍古以粗笔写梅干有

梅花开了　70cm×140cm　2019 年

空山新雨後天氣晚來秋明月松間照清泉石上流竹喧歸浣女蓮動下漁舟隨意春芳歇王孫自可留

王維詩山居秋暝　丁酉周思梅書

隔牖风惊竹 70cm×38cm 2018年

隔牖风惊竹
开门雪满山
戊戌小雪
思梅
拟古

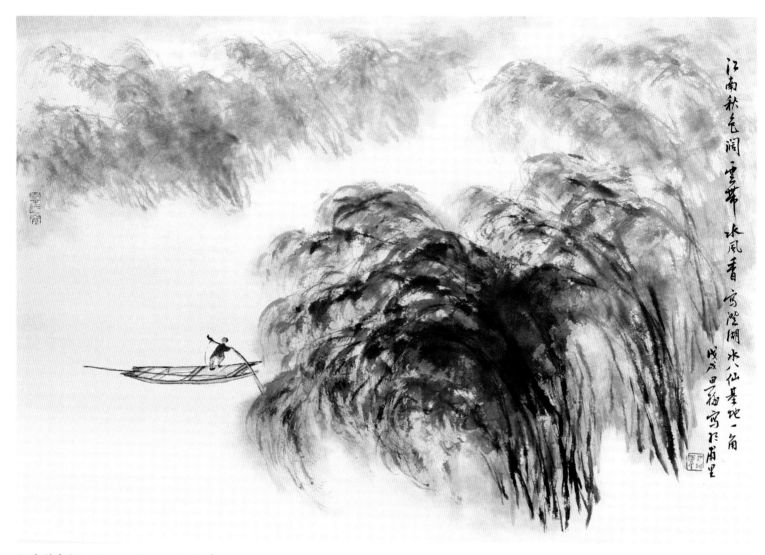

江南秋色阔　48cm×70cm　2018 年

江南三月烟
雨中柳枝
弄春心
冯辰里栖

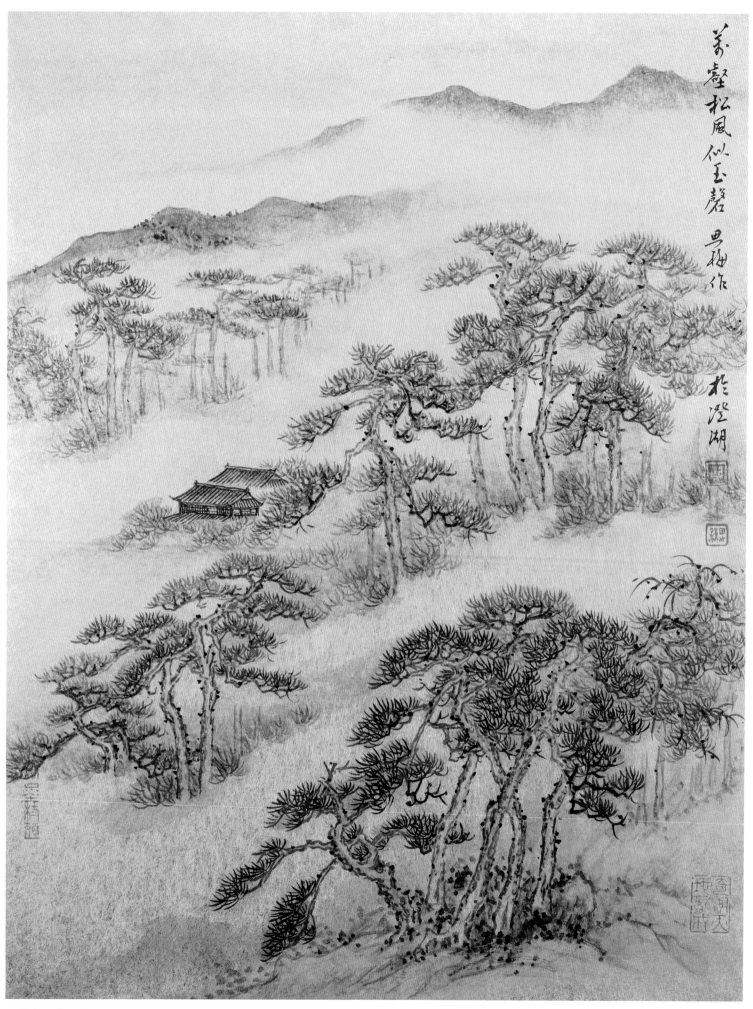

万壑松风似玉磬　42cm×32cm　2019 年

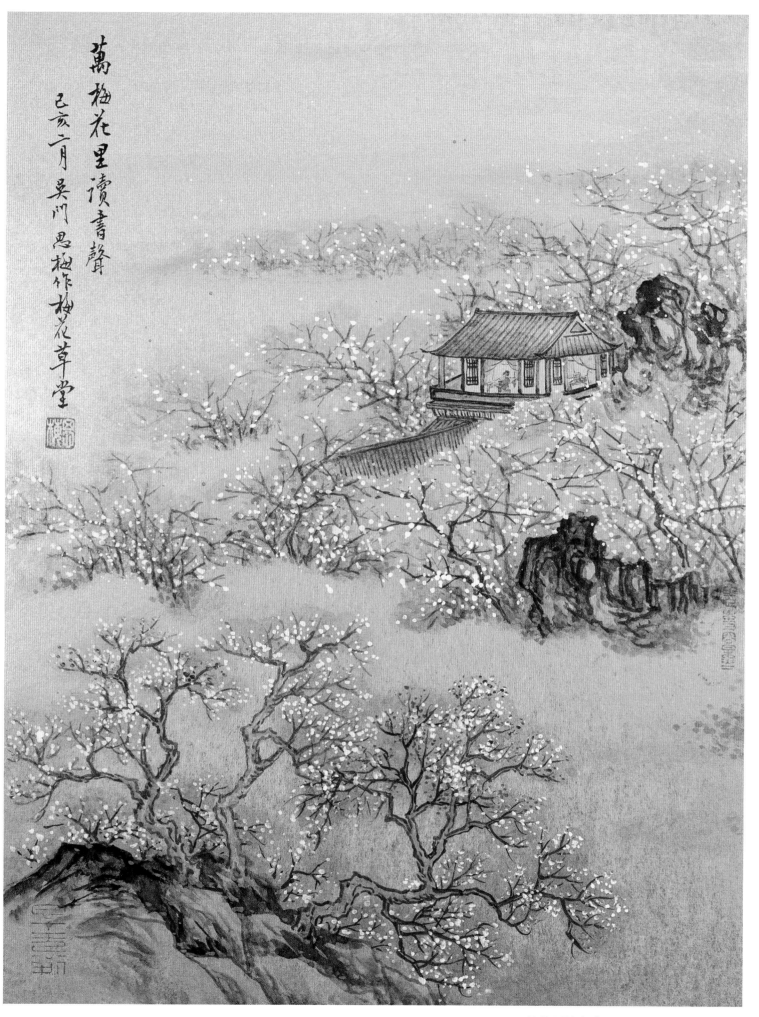

萬梅花裡讀書聲
己亥二月 吳門 思梅作 梅花草堂

万梅花里读书声　42cm×32cm　2019 年

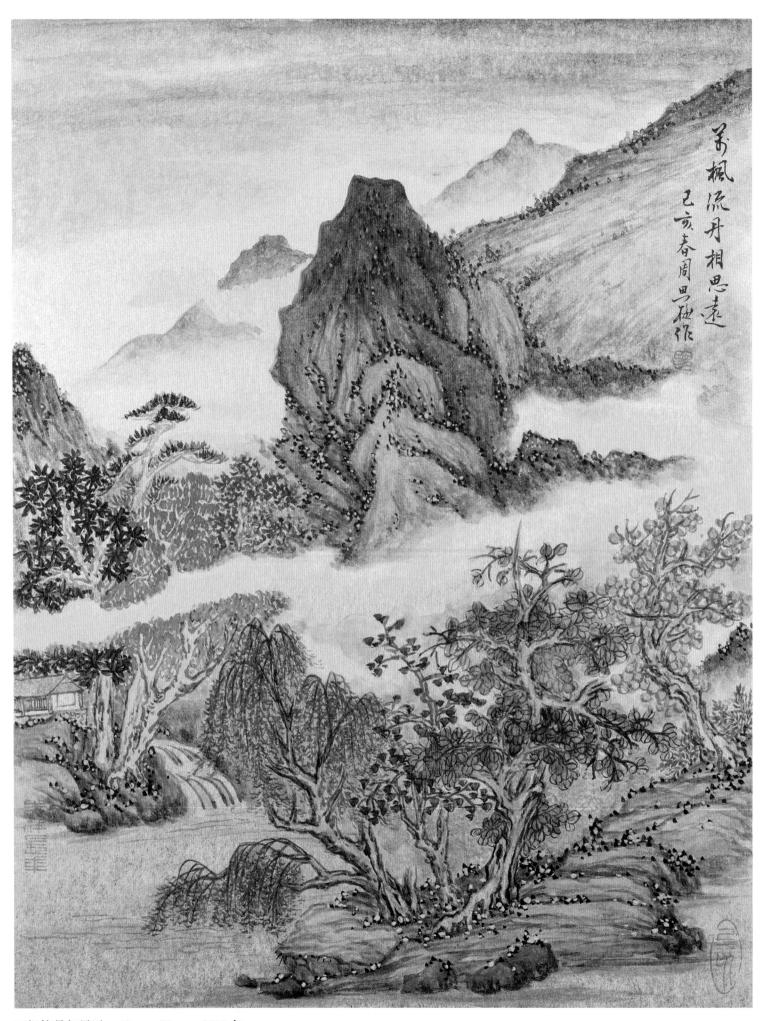

万枫流丹相思远　42cm×32cm　2019 年

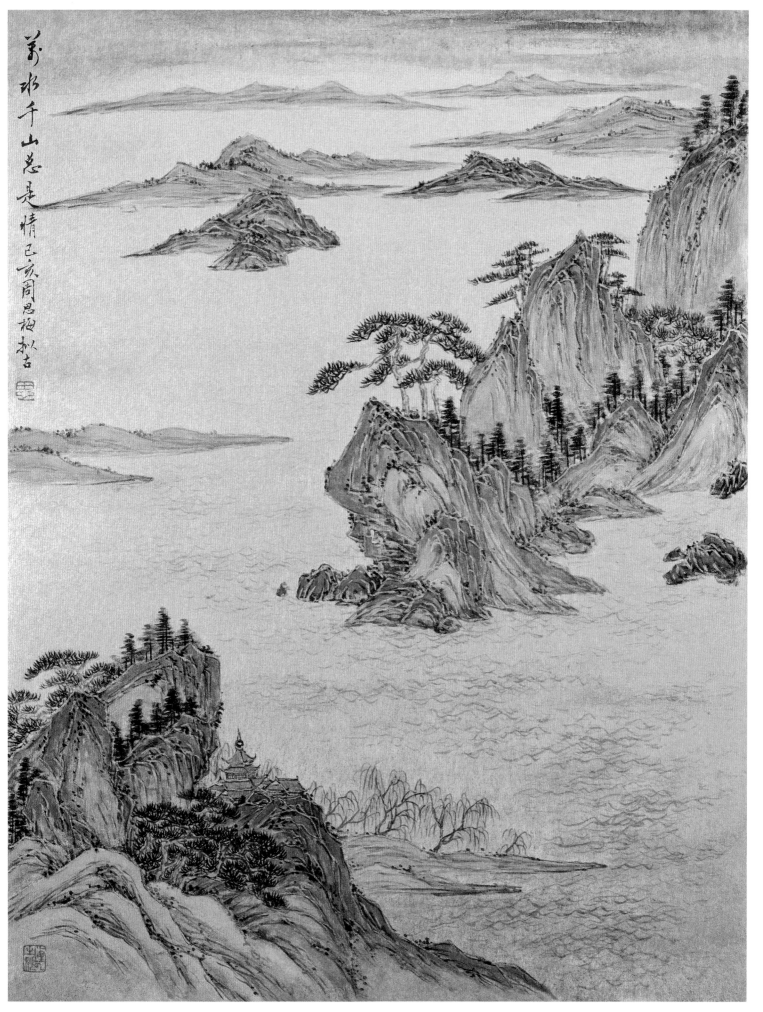

万水千山总是情　42cm×32cm　2019 年

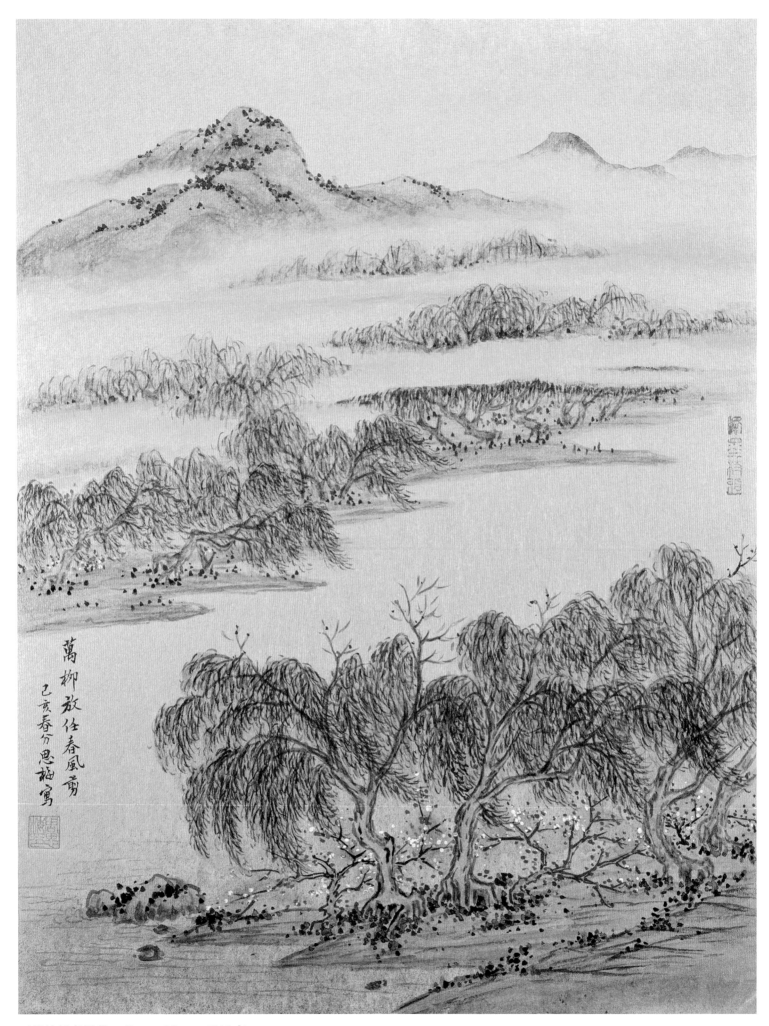

万柳放任春风剪　42cm×32cm　2019 年

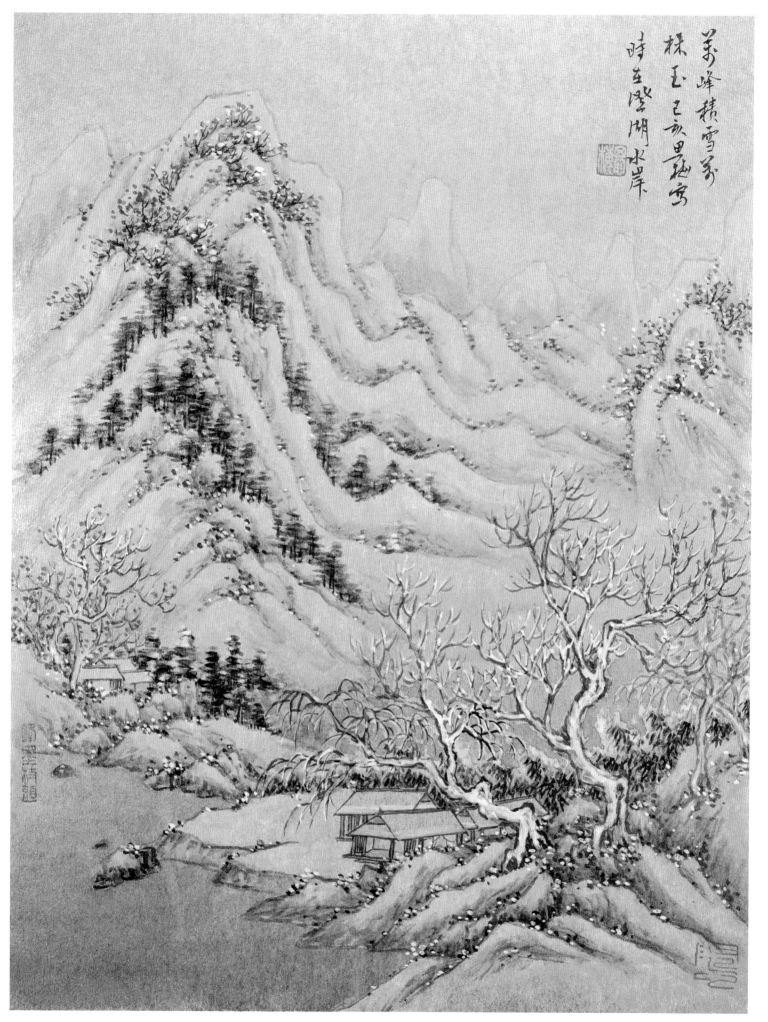

万峰积雪万株玉　42cm×32cm　2019 年

須陀洹能作是念，我得須陀洹果不？須菩提言：不也，世尊！何以故？須陀洹名為入流，而無所入，不入色聲香味觸法，是名須陀洹。須菩提！於意云何？斯陀含能作是念，我得斯陀含果不？須菩提言：不也，世尊！何以故？斯陀含名一往來，而實無往來，是名斯陀含。須菩提！於意云何？阿那含能作是念，我得阿那含果不？須菩提言：不也，世尊！何以故？阿那含名為不來，而實無不來，是故名阿那含。須菩提！於意云何？阿羅漢能作是念，我得阿羅漢道不？須菩提言：不也，世尊！何以故？實無有法名阿羅漢。世尊！若阿羅漢作是念，我得阿羅漢道，即為著我人眾生壽者。世尊！佛說我得無諍三昧，人中最為第一，是第一離欲阿羅漢。世尊！我不作是念，我是離欲阿羅漢。

佛告須菩提：於意云何？如來昔在然燈佛所，於法有所得不？不也，世尊！如來在然燈佛所，於法實無所得。須菩提！於意云何？菩薩莊嚴佛土不？不也，世尊！何以故？莊嚴佛土者，即非莊嚴，是名莊嚴。是故須菩提！諸菩薩摩訶薩應如是生清淨心，不應住色生心，不應住聲香味觸法生心，應無所住而生其心。須菩提！譬如有人，身如須彌山王，於意云何？是身為大不？須菩提言：甚大，世尊！何以故？佛說非身，是名大身。

須菩提！如恒河中所有沙數，如是沙等恒河，於意云何？是諸恒河沙，寧為多不？須菩提言：甚多，世尊！但諸恒河尚多無數，何況其沙。須菩提！我今實言告汝，若有善男子善女人，以七寶滿爾所恒河沙數三千大千世界，以用布施，得福多不？須菩提言：甚多，世尊！佛告須菩提：若善男子善女人，於此經中乃至受持四句偈等，為他人說，而此福德勝前福德。

復次，須菩提！隨說是經，乃至四句偈等，當知此處，一切世間天人阿修羅，皆應供養，如佛塔廟，何況有人盡能受持讀誦。須菩提！當知是人成就最上第一希有之法，若是經典所在之處，即為有佛，若尊重弟子。

爾時，須菩提白佛言：世尊！當何名此經，我等云何奉持？佛告須菩提：是經名為金剛般若波羅蜜，以是名字，汝當奉持。所以者何？須菩提！佛說般若波羅蜜，即非般若波羅蜜，是名般若波羅蜜。須菩提！於意云何？如來有所說法不？須菩提白佛言：世尊！如來無所說。

須菩提！於意云何？三千大千世界所有微塵，是為多不？須菩提言：甚多，世尊！須菩提！諸微塵，如來說非微塵，是名微塵。如來說世界，非世界，是名世界。須菩提！於意云何？可以三十二相見如來不？不也，世尊！不可以三十二相得見如來。何以故？如來說三十二相，即是非相，是名三十二相。須菩提！若有善男子善女人，以恒河沙等身命布施；若復有人，於此經中乃至受持四句偈等，為他人說，其福甚多。

爾時，須菩提聞說是經，深解義趣，涕淚悲泣，而白佛言：希有，世尊！佛說如是甚深經典，我從昔來所得慧眼，未曾得聞如是之經。世尊！若復有人得聞是經，信心清淨，則生實相，當知是人成就第一希有功德。世尊！是實相者，則是非相，是故如來說名實相。世尊！我今得聞如是經典，信解受持不足為難，若當來世後五百歲，其有眾生得聞是經，信解受持，是人則為第一希有。何以故？此人無我相人相眾生相壽者相。所以者何？我相即是非相，人相眾生相壽者相，即是非相。何以故？離一切諸相，則名諸佛。

佛告須菩提：如是如是！若復有人得聞是經，不驚不怖不畏，當知是人甚為希有。何以故？須菩提！如來說第一波羅蜜，即非第一波羅蜜，是名第一波羅蜜。須菩提！忍辱波羅蜜，如來說非忍辱波羅蜜，是名忍辱波羅蜜。何以故？須菩提！如我昔為歌利王割截身體，我於爾時，無我相、無人相、無眾生相、無壽者相。何以故？我於往昔節節支解時，若有我相人相眾生相壽者相，應生瞋恨。須菩提！又念過去，於五百世作忍辱仙人，於爾所世，無我相、無人相、無眾生相、無壽者相。

是故須菩提！菩薩應離一切相，發阿耨多羅三藐三菩提心，不應住色生心，不應住聲香味觸法生心，應生無所住心。若心有住，則為非住。是故佛說菩薩心，不應住色布施。須菩提！菩薩為利益一切眾生，應如是布施。如來說一切諸相，即是非相。又說一切眾生，則非眾生。須菩提！如來是真語者、實語者、如語者、不誑語者、不異語者。須菩提！如來所得法，此法無實無虛。須菩提！若菩薩心住於法而行布施，如人入闇，則無所見；若菩薩心不住法而行布施，如人有目，日光明照，見種種色。

須菩提！當來之世，若有善男子善女人，能於此經受持讀誦，則為如來以佛智慧，悉知是人，悉見是人，皆得成就無量無邊功德。須菩提！若有善男子善女人，初日分以恒河沙等身布施，中日分復以恒河沙等身布施，後日分亦以恒河沙等身布施，如是無量百千萬億劫以身布施；若復有人，聞此經典，信心不逆，其福勝彼，何況書寫受持讀誦，為人解說。

須菩提！以要言之，是經有不可思議、不可稱量、無邊功德，如來為發大乘者說，為發最上乘者說。若有人能受持讀誦，廣為人說，如來悉知是人，悉見是人，皆得成就不可量、不可稱、無有邊、不可思議功德。如是人等，則為荷擔如來阿耨多羅三藐三菩提。何以故？須菩提！若樂小法者，著我見人見眾生見壽者見，則於此經不能聽受讀誦，為人解說。須菩提！在在處處，若有此經，一切世間天人阿修羅，所應供養，當知此處則為是塔，皆應恭敬，作禮圍繞，以諸華香而散其處。

復次，須菩提！善男子善女人，受持讀誦此經，若為人輕賤，是人先世罪業，應墮惡道，以今世人輕賤故，先世罪業則為消滅，當得阿耨多羅三藐三菩提。

須菩提！我念過去無量阿僧祇劫，於然燈佛前，得值八百四千萬億那由他諸佛，悉皆供養承事，無空過者；若復有人，於後末世，能受持讀誦此經，所得功德，於我所供養諸佛功德，百分不及一，千萬億分，乃至算數譬喻所不能及。須菩提！若善男子善女人，於後末世，有受持讀誦此經，所得功德，我若具說者，或有人聞，心則狂亂，狐疑不信。須菩提！當知是經義不可思議，果報亦不可思議。

爾時，須菩提白佛言：世尊！善男子善女人，發阿耨多羅三藐三菩提心，云何應住？云何降伏其心？佛告須菩提：善男子善女人，發阿耨多羅三藐三菩提心者，當生如是心，我應滅度一切眾生。滅度一切眾生已，而無有一眾生實滅度者。何以故？須菩提！若菩薩有我相人相眾生相壽者相，則非菩薩。所以者何？須菩提！實無有法發阿耨多羅三藐三菩提心者。

須菩提！於意云何？如來於然燈佛所，有法得阿耨多羅三藐三菩提不？不也，世尊！如我解佛所說義，佛於然燈佛所，無有法得阿耨多羅三藐三菩提。佛言：如是如是！須菩提！實無有法如來得阿耨多羅三藐三菩提。須菩提！若有法如來得阿耨多羅三藐三菩提者，然燈佛則不與我授記，汝於來世，當得作佛，號釋迦牟尼。以實無有法得阿耨多羅三藐三菩提，是故然燈佛與我授記，作是言：汝於來世，當得作佛，號釋迦牟尼。何以故？如來者，即諸法如義。

若有人言：如來得阿耨多羅三藐三菩提。須菩提！實無有法，佛得阿耨多羅三藐三菩提。須菩提！如來所得阿耨多羅三藐三菩提，於是中無實無虛。是故如來說一切法，皆是佛法。須菩提！所言一切法者，即非一切法，是故名一切法。須菩提！譬如人身長大。須菩提言：世尊！如來說人身長大，則為非大身，是名大身。須菩提！菩薩亦如是。若作是言，我當滅度無量眾生，則不名菩薩。何以故？須菩提！實無有法名為菩薩。是故佛說一切法無我無人無眾生無壽者。須菩提！若菩薩作是言，我當莊嚴佛土，是不名菩薩。何以故？如來說莊嚴佛土者，即非莊嚴，是名莊嚴。須菩提！若菩薩通達無我法者，如來說名真是菩薩。

須菩提！於意云何？如來有肉眼不？如是，世尊！如來有肉眼。須菩提！於意云何？如來有天眼不？如是，世尊！如來有天眼。須菩提！於意云何？如來有慧眼不？如是，世尊！如來有慧眼。須菩提！於意云何？如來有法眼不？如是，世尊！如來有法眼。須菩提！於意云何？如來有佛眼不？如是，世尊！如來有佛眼。須菩提！於意云何？如恒河中所有沙，佛說是沙不？如是，世尊！如來說是沙。須菩提！於意云何？如一恒河中所有沙，有如是沙等恒河，是諸恒河所有沙數佛世界，如是寧為多不？甚多，世尊！佛告須菩提：爾所國土中，所有眾生，若干種心，如來悉知。何以故？如來說諸心，皆為非心，是名為心。所以者何？須菩提！過去心不可得，現在心不可得，未來心不可得。

須菩提！於意云何？若有人滿三千大千世界七寶，以用布施，是人以是因緣，得福多不？如是，世尊！此人以是因緣，得福甚多。須菩提！若福德有實，如來不說得福德多，以福德無故，如來說得福德多。

須菩提！於意云何？佛可以具足色身見不？不也，世尊！如來不應以具足色身見。何以故？如來說具足色身，即非具足色身，是名具足色身。須菩提！於意云何？如來可以具足諸相見不？不也，世尊！如來不應以具足諸相見。何以故？如來說諸相具足，即非具足，是名諸相具足。

須菩提！汝勿謂如來作是念，我當有所說法，莫作是念，何以故？若人言如來有所說法，即為謗佛，不能解我所說故。須菩提！說法者，無法可說，是名說法。

爾時，慧命須菩提白佛言：世尊！頗有眾生，於未來世，聞說是法，生信心不？佛言：須菩提！彼非眾生，非不眾生。何以故？須菩提！眾生眾生者，如來說非眾生，是名眾生。

須菩提白佛言：世尊！佛得阿耨多羅三藐三菩提，為無所得耶？如是如是！須菩提！我於阿耨多羅三藐三菩提，乃至無有少法可得，是名阿耨多羅三藐三菩提。復次，須菩提！是法平等，無有高下，是名阿耨多羅三藐三菩提。以無我無人無眾生無壽者，修一切善法，則得阿耨多羅三藐三菩提。須菩提！所言善法者，如來說非善法，是名善法。

須菩提！若三千大千世界中，所有諸須彌山王，如是等七寶聚，有人持用布施；若人以此般若波羅蜜經，乃至四句偈等，受持讀誦，為他人說，於前福德，百分不及一，百千萬億分，乃至算數譬喻所不能及。

須菩提！於意云何？汝等勿謂如來作是念，我當度眾生。須菩提！莫作是念。何以故？實無有眾生如來度者，若有眾生如來度者，如來則有我人眾生壽者。須菩提！如來說有我者，則非有我，而凡夫之人，以為有我。須菩提！凡夫者，如來說則非凡夫，是名凡夫。

須菩提！於意云何？可以三十二相觀如來不？須菩提言：如是如是！以三十二相觀如來。佛言：須菩提！若以三十二相觀如來者，轉輪聖王則是如來。須菩提白佛言：世尊！如我解佛所說義，不應以三十二相觀如來。爾時，世尊而說偈言：若以色見我，以音聲求我，是人行邪道，不能見如來。

須菩提！汝若作是念，如來不以具足相故，得阿耨多羅三藐三菩提。須菩提！莫作是念，如來不以具足相故，得阿耨多羅三藐三菩提。須菩提！汝若作是念，發阿耨多羅三藐三菩提心者，說諸法斷滅。莫作是念，何以故？發阿耨多羅三藐三菩提心者，於法不說斷滅相。

須菩提！若菩薩以滿恒河沙等世界七寶布施；若復有人知一切法無我，得成於忍，此菩薩勝前菩薩所得功德。何以故？須菩提！以諸菩薩不受福德故。須菩提白佛言：世尊！云何菩薩不受福德？須菩提！菩薩所作福德，不應貪著，是故說不受福德。

須菩提！若有人言，如來若來若去若坐若臥，是人不解我所說義。何以故？如來者，無所從來，亦無所去，故名如來。須菩提！若善男子善女人，以三千大千世界碎為微塵，於意云何？是微塵眾寧為多不？甚多，世尊！何以故？若是微塵眾實有者，佛則不說是微塵眾。所以者何？佛說微塵眾，則非微塵眾，是名微塵眾。世尊！如來所說三千大千世界，則非世界，是名世界。何以故？若世界實有者，則是一合相。如來說一合相，則非一合相，是名一合相。須菩提！一合相者，則是不可說，但凡夫之人貪著其事。

須菩提！若人言，佛說我見人見眾生見壽者見，須菩提！於意云何？是人解我所說義不？不也，世尊！是人不解如來所說義。何以故？世尊說我見人見眾生見壽者見，即非我見人見眾生見壽者見，是名我見人見眾生見壽者見。須菩提！發阿耨多羅三藐三菩提心者，於一切法，應如是知，如是見，如是信解，不生法相。須菩提！所言法相者，如來說即非法相，是名法相。

須菩提！若有人以滿無量阿僧祇世界七寶持用布施；若有善男子善女人，發菩提心者，持於此經，乃至四句偈等，受持讀誦，為人演說，其福勝彼。云何為人演說？不取於相，如如不動。何以故？

一切有為法，如夢幻泡影，如露亦如電，應作如是觀。

佛說是經已，長老須菩提，及諸比丘比丘尼優婆塞優婆夷，一切世間天人阿修羅，聞佛所說，皆大歡喜，信受奉行。

金剛般若波羅蜜經

般若無盡藏真言
那謨婆伽跋帝　鉢喇壤　波羅弭多曳　唵　伊利底　伊室利　輸盧馱　毗舍耶　毗舍耶　莎婆訶

戊戌仲夏書於雞鳴埭靜心抄寫
金剛經芳九十二遍於五月初八始
至十八日終有緣有得之者敬香
供養信寫奉行用早勉佛本乘
書時在瞻齋的水岸梅花草堂

金刚经　35cm×1260cm　2018 年

临王羲之《丧乱帖》　　36cm×138cm　　2015 年

心经（隶变） 140cm×35cm 2018年

觀自在菩薩行深般若波羅蜜多時照見五蘊皆空度一切苦厄舍利子色不異空空不異色色即是空空即是色受想行識亦復如是舍利子是諸法空相不生不滅不垢不淨不增不減是故空中無色無受想行識無眼耳鼻舌身意無色聲香味觸法無眼界乃至無意識界無無明亦無無明盡乃至無老死亦無老死盡無苦集滅道無智亦無得以無所得故菩提薩埵依般若波羅蜜多故心無罣礙無罣礙故無有恐怖遠離顛倒夢想究竟涅槃三世諸佛依般若波羅蜜多故得阿耨多羅三藐三菩提故知般若波羅蜜多是大神咒是大明咒是無上咒是無等等咒能除一切苦真實不虛故說般若波羅蜜多咒即說咒曰揭諦揭諦波羅揭諦波羅僧揭諦菩提薩婆訶

般若波羅蜜多心經

佛曆二五六二年 吳郡 周思梅 潔案楚毒焚書

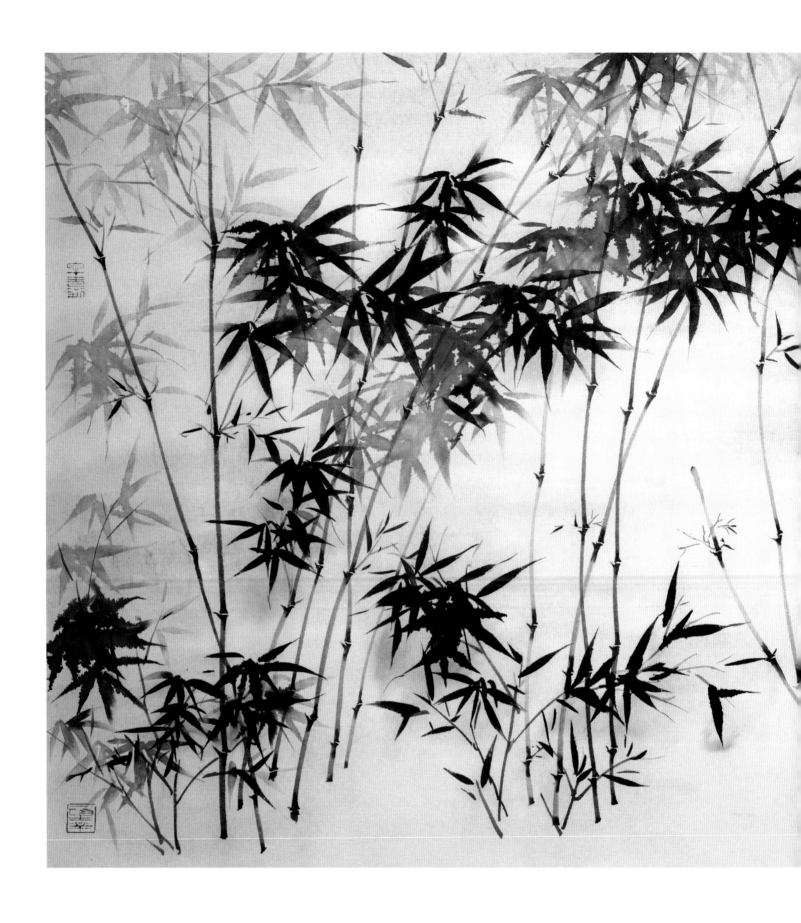

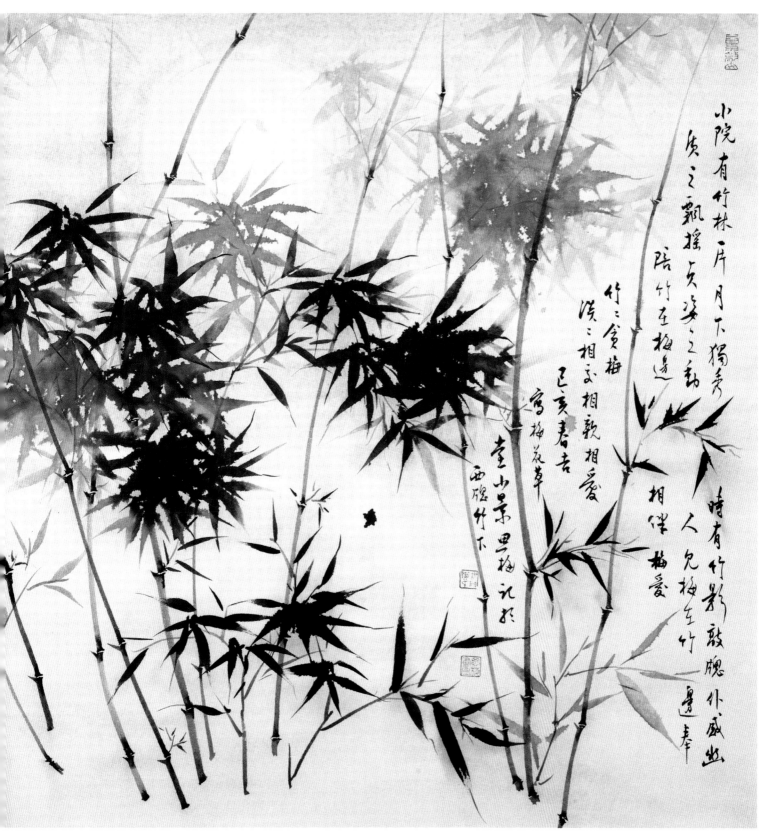

小院有竹林一片　70cm×140cm　2019 年

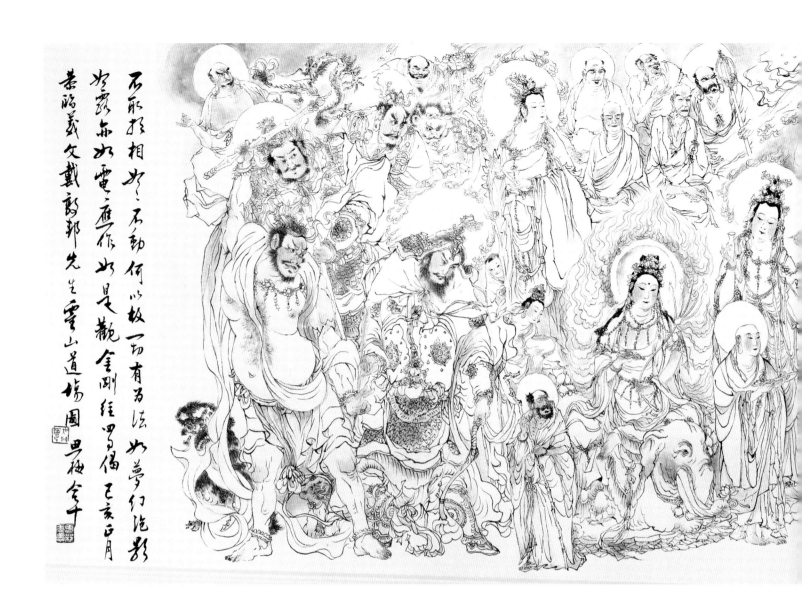

不取於相如如不動何以故一切有為法如夢幻泡影
如露亦如電應作如是觀金剛經四句偈 乙亥正月
崇略義文載高邦先生雲山道場 圖 昌梅今平

32

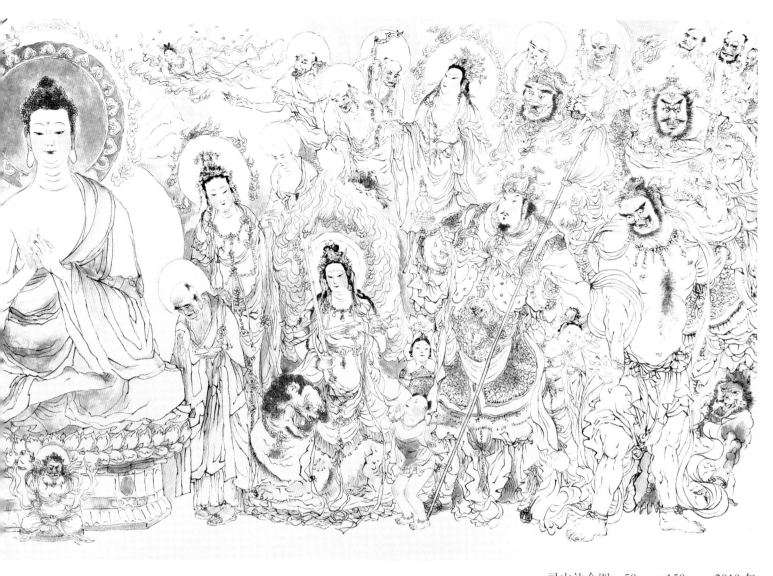

灵山法会图　50cm×150cm　2019 年

般若波羅蜜多心經

觀自在菩薩 行深般若波羅蜜多
時照見五蘊皆空度一切苦厄舍
利子色不異空空不異色色即是
空空即是色受想行識亦復如是舍
利子是諸法空相不生不滅不垢不
淨不增不減是故空中無色無受
想行識無眼耳鼻舌身意無色聲
香味觸法無眼界乃至無意識界
無無明亦無無明盡乃至無老死
亦無老死盡無苦集滅道無智亦
無得以無所得故菩提薩埵依般
若波羅蜜多故心無罣礙無罣礙
故無有恐怖遠離顛倒夢想究竟
涅槃三世諸佛依般若波羅蜜多
故得阿耨多羅三藐三菩提故知
般若波羅蜜多是大神咒是大明
咒是無上咒是無等等咒能除一
切苦真實不虛故說般若波羅蜜
多咒即說咒曰

揭諦揭諦　波羅揭諦

波羅僧揭諦　菩提薩婆訶

摩訶般若波羅蜜多

以秒任為日常 用書法作佛法
表達心之三年真戊戌秋吉時丸陸
湖碛砂寺邊 且楠沐手合十

心经（小楷）　35cm×82cm　2018 年

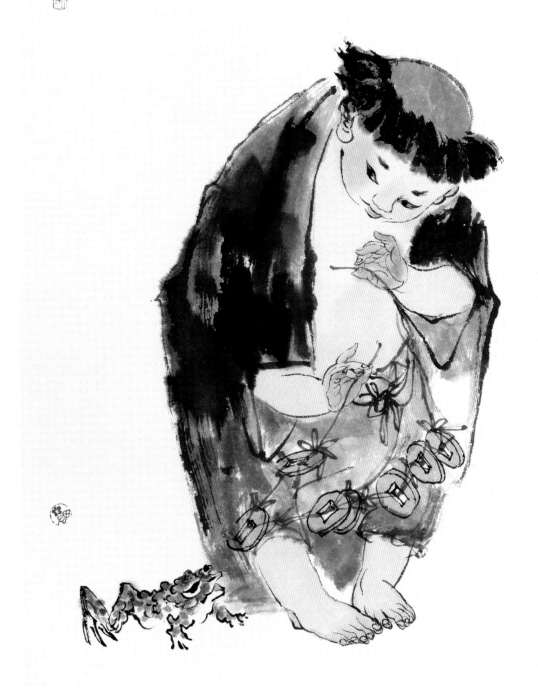

刘海嬉金蟾 戊戌正月吉日拟家文笔意 思梅于澄明水岸

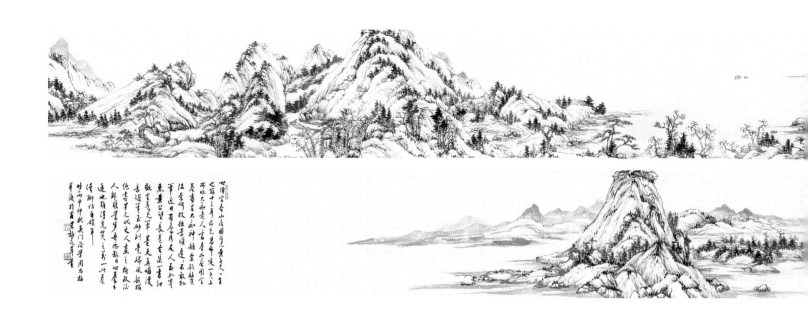

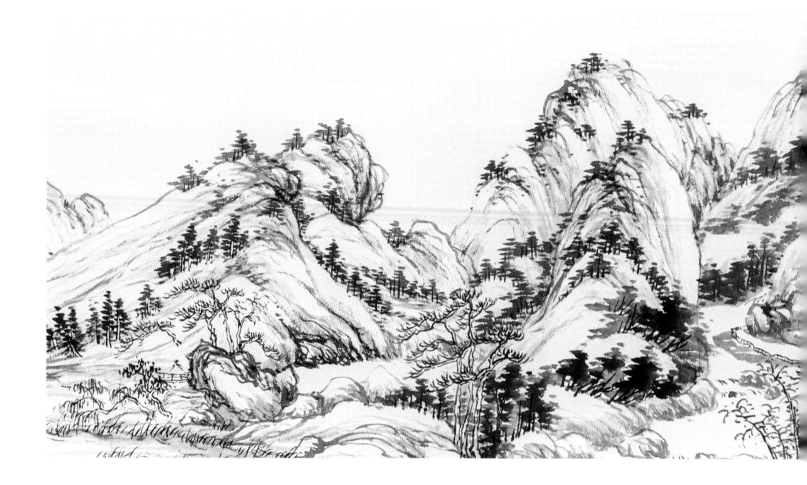

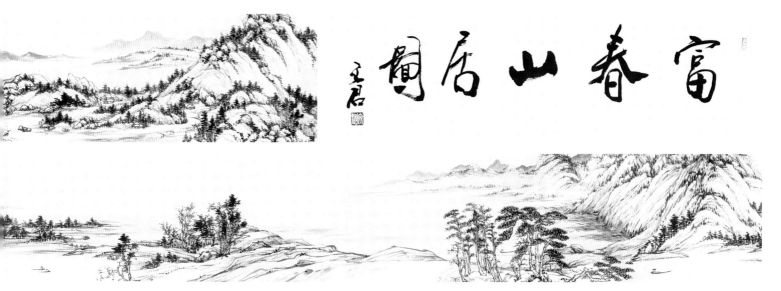

富春山居图

临黄公望《富春山居图》 32cm×790cm 2016年

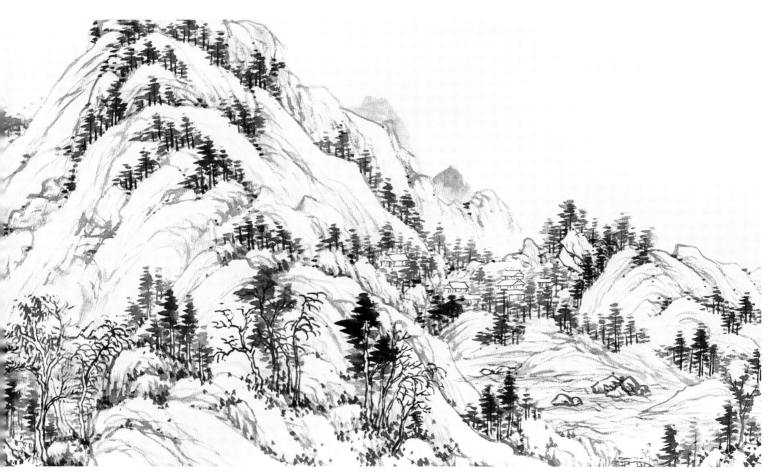

局部

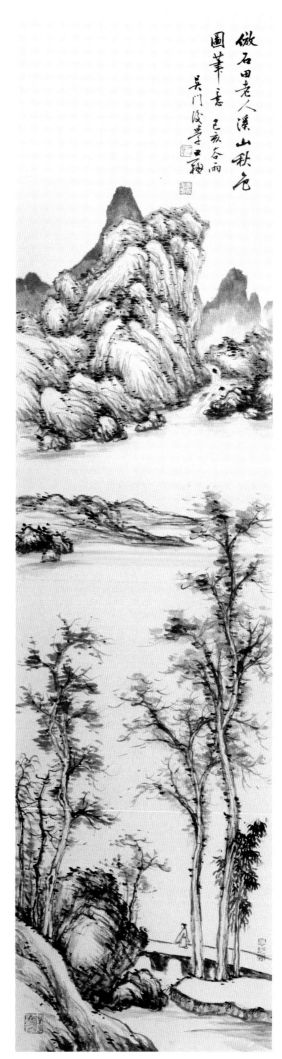

仿石田老人《溪山秋色图》 140cm×35cm 2019年

做石田老人溪山秋色
图笔意 己亥谷雨
吴门没学 士翱

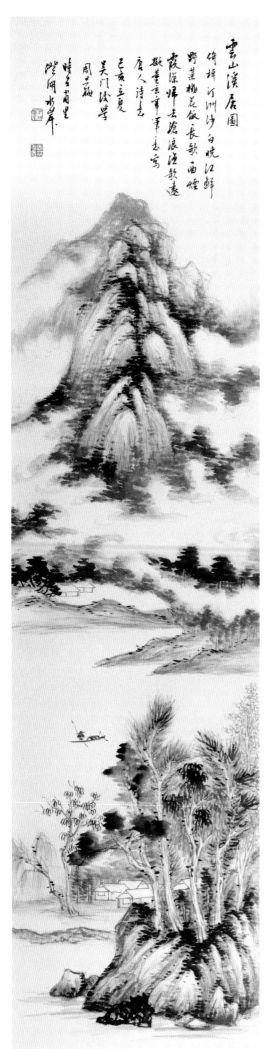

云山溪居图 140cm×35cm 2019年

云山溪居图
倚槕汀洲沙白晚江鲜
野菜枇杷饭长歌一曲烟
霞深归去沧浪渔歌远
撇笔云章事事写
唐人诗意
己亥立夏
吴门没学
周甘雨
时年甫里
浔阳水岸

鸣棹下东阳　140cm×35cm　2019年

鸣棹
下东
阳田
舟入
剡乡
青山
行不
尽
画图
水去
何长

己亥春暮写
唐人诗之图
吴门周荷生

一蓑一笠一扁舟　140cm×35cm　2019年

一蓑一笠一扁舟一丈丝纶一寸钩
一曲歌一樽酒一人独钓一江秋
己亥春吉吴门吴梅挺吉

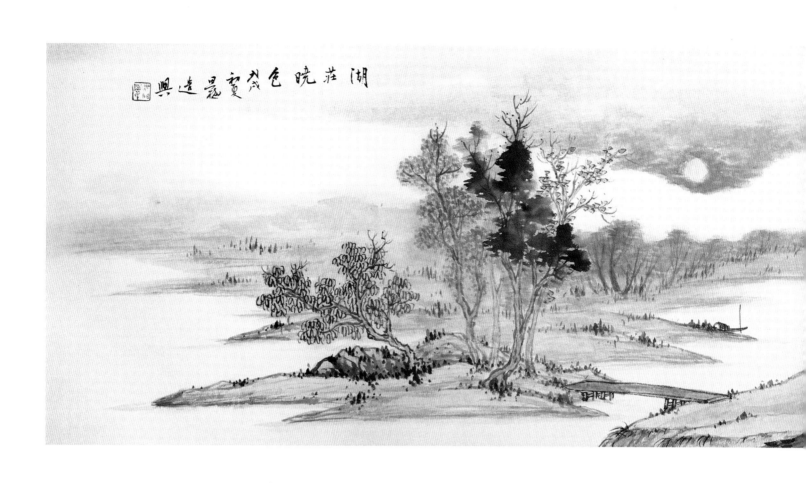

湖莊晓色戊寅夏乃造晟興

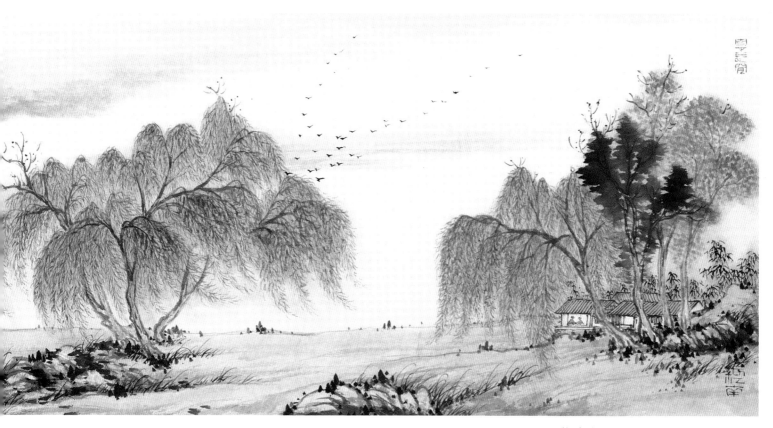

湖庄春晓　35cm×140cm　2018 年

韜暎柔祇雲凝隕靈水鏡連觀霜縞

周除冰淨君王乃厭晨歡宵宴收妙

舞弛清縣去燭房即月殿芳酒登鳴

琴薦若迺涼夜自凄風筁成韻親

豔莫從罷孤遄進聆臯禽之夕聞聽

朔管之秋引於是絃桐練響音宮選

和徘徊房露幬帳陽阿聲林虛籟淪

池滅波情紓軫其何託愬皓月而長

歌、曰美人邁兮音塵闋隔千里兮共

明月臨風歎兮將爲歌兮川路長兮不可

越歌響未終餘景就畢滿堂變容廻

遑如失又稱歌曰月旣沒兮露欲晞歲

方晏兮無與歸佳期可以還微霜沾人

衣陳王曰善乃命執事獻壽羞璧敬佩

玉音復之無斁

丁酉十月十七日書

雅宜山人王寵月賦 吳門周恩梅

月賦 [印]

陳王初喪應劉，端憂多暇，綠苔生閣，
芳塵凝榭，悄焉疚懷，不怡中夜。迺清
蘭路，肅桂苑，騰吹寒山，弭蓋秋坂，臨
濬壑而怨遙，登崇岫而傷遠。于時斜
漢左界，北陸南躔，白露曖空，素月流
沉吟齋章，殷勤陳篇，抽毫進牘，
命仲宣跪而稱曰：臣東鄙幽介，
長自丘樊，昧道懵學，孤奉明恩。臣竊
沉潛既義，高明既經，日以陽德，
引玄兔於帝臺，集素娥於后庭。朒脁
陰靈擅扶光於東沼，嗣若英於西冥。
警闕朓魄示冲順，辰通爛從星潯，
風增華台室，揚彩軒宮，委照而吳，
業昌論精而漢道融，若夫氣霽地表，
雲斂天末，洞庭始波，木葉微脫，菊散
芳令...

月賦　32cm×120cm　2017年

43

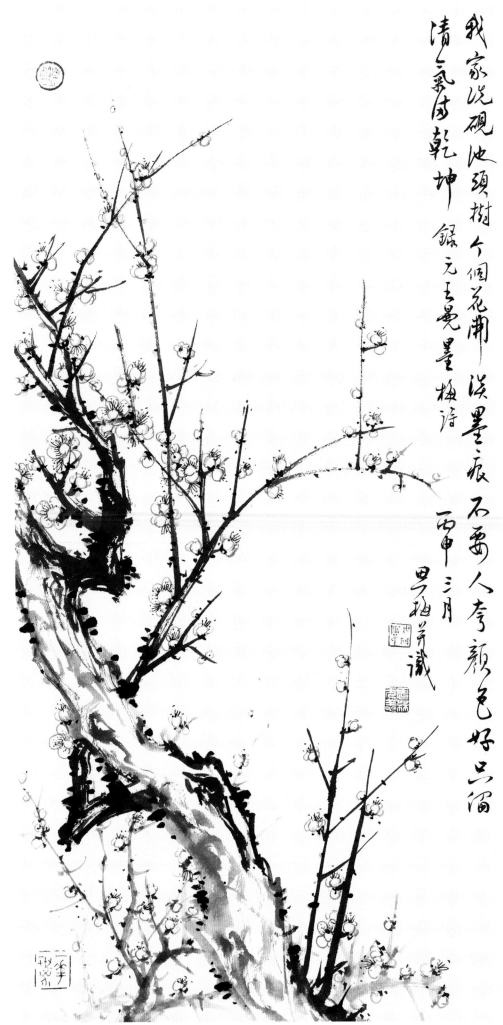

我家洗砚池头树　70cm×35cm　2016年

我家洗砚池头树个个花开淡墨痕不要人夸颜色好只留清气满乾坤　录元王冕墨梅诗　丙申三月　男柏芳识

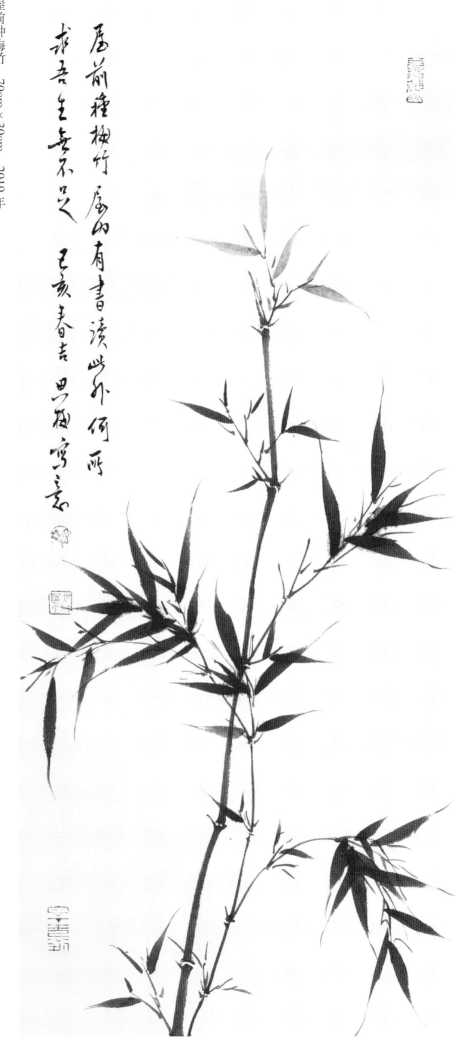

屋前种梅竹　70cm×30cm　2019年

屋前種梅竹　屋內有書讀　此外何所求　吾生無不足　己亥春吉　丹楓寫意

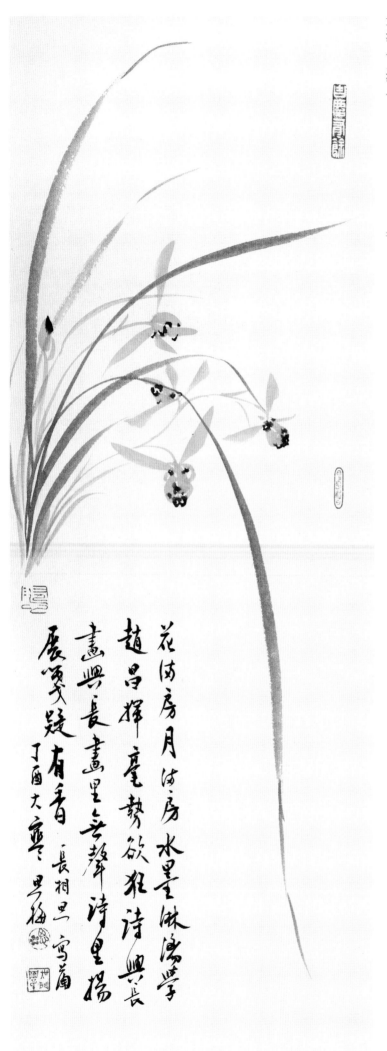

花满房月满房 水墨淋漓学
赵昌挥毫势欲狂 诗兴长
画兴长画里无声诗里扬
展卷又疑有香 长相思 写兰
丁酉大寒 吴棣

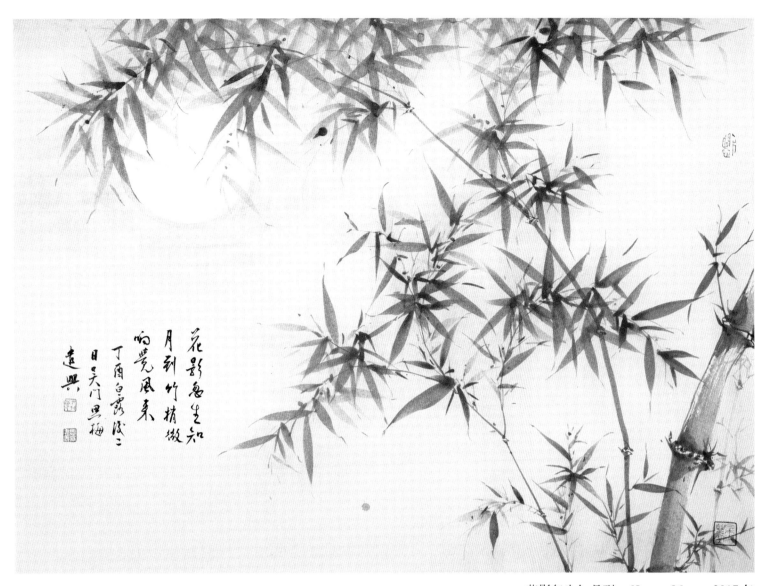

花影忽生知月到　68cm×96cm　2017 年

書有六要一氣二天資三得法四臨摹
五用功六識鑒六要具備方能成家若
氣質薄則體枯文學力有限天資
劣則學艱而入門不易法不得則虛
積歲月用功徒然工夫淺則筆畫荒疏
終難成就臨摹少則字字師承體勢
相思識鑒譬短則徘徊今古胸無成見
並進諸之窮功夫要是在法外蘇文忠
公所謂退筆如山未足珍讀書萬卷
始通神是也

夫工欲善其事必先利其器而況書
法精微擇運之際全敕筆毫相
讓古來書敬自明季邢主文祝以上
退未有以羊毫弱筆之書得傳
後世者来之歐帖造筆鹿毛為
程誠以衛夫人云筆取崇山
絕仞中兎毫鋒齊腰强者王右
筆之麗髮筆歐陽蘭臺之貌毛
為心覆以秋兎毫是以古稱筆有
竹兎之名

凡學書須求工於筆之內使一筆之
內稜側起使書法俱備而後逐筆
求工列一字既工全面皆工列一行俱
工一行既工列全面皆工美斷不可湊
合成字孫度禮云一畫之間變起
伏於鋒抄一點之內殊衄挫於豪芒
書有鈕挫之法折方筆也法出於
指歛其筆豪用於悲磬稜側繁
峭如椎筆礫石斬釘截鐵花於字
畫之間列風神峻整媚於人面拱心功
刻從續硪眈輔折色也
摘書未履夏書學撮要

戊戌九月之十書此候以遣興
思梅時在陸州

書法六要　35cm×118cm　2018 年

杜甫诗一首　140cm×35cm　2019 年

远送从此别青山空复情重把杯夜月自行列郡诩歌惜三朝出入紫江邨独归寐寂寞养残生

杜甫诗一首

己亥夏吕梅

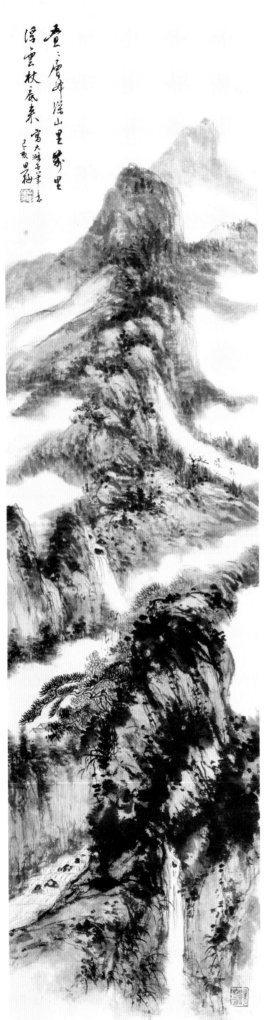

叠叠层峰深山里　140cm×35cm　2019年

叠叠层峰深山里家里
浮云枕辰来　己亥　昌朗

只在此山中　140cm×35cm　2019年

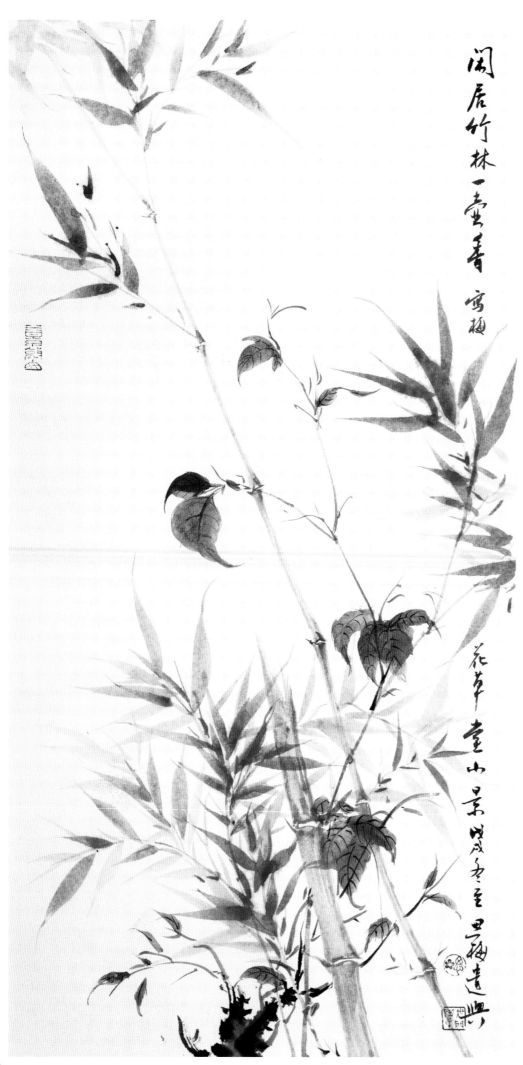

闲居竹林一壶香　雪梅

花草虫鱼山景戊寅秋日雪梅遣兴

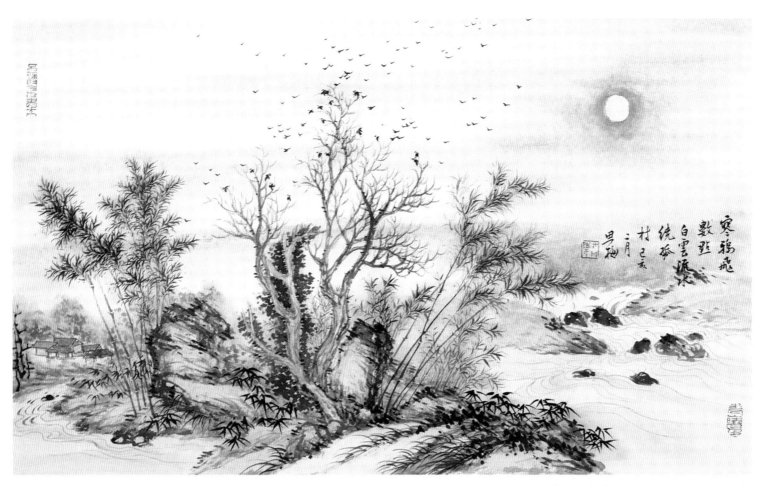

寒鸦飞数点　42cm×70cm　2019 年

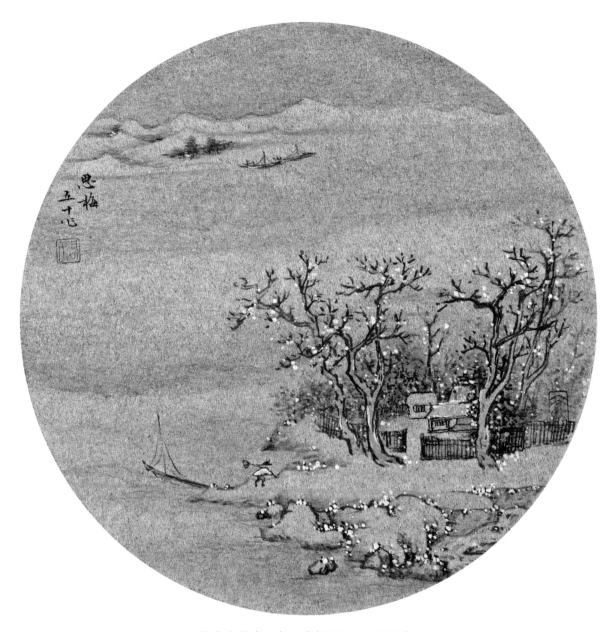

仿宋人笔意　冬　直径 22cm　2012 年

娟娟秀色竹弄影

己亥田丁酉写

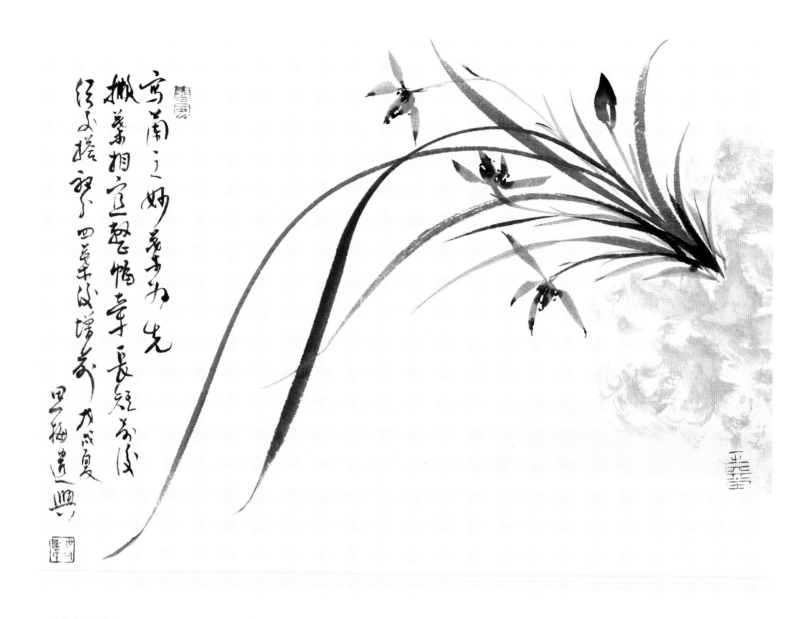

写兰之妙叶为先　35cm×46cm　2018 年

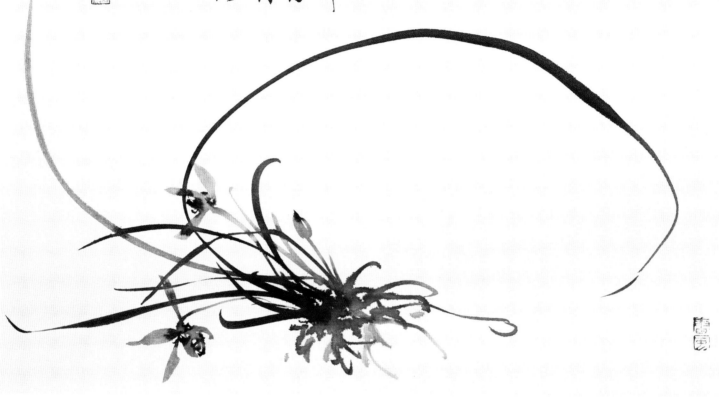

斜风细雨最销魂　　35cm×46cm　　2017 年

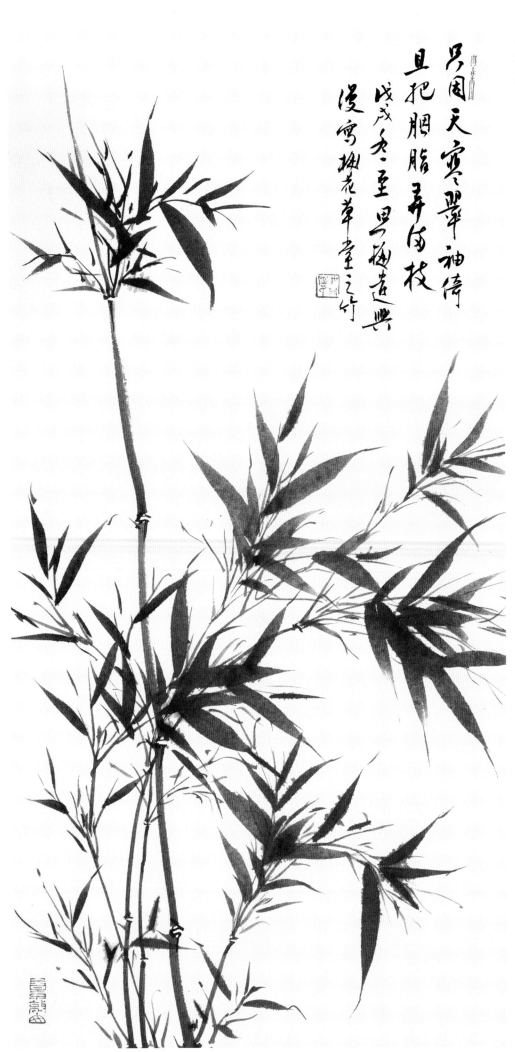

只因天寒翠袖倚　70cm×35cm　2017年

只因天寒翠袖倚
且把胭脂弄后枝
戊戌冬至日写造兴
漫写欹花草堂之竹

湘江风雨图　72cm×35cm　2018年

湘江風雨圖
戊戌夏至晨曦松写

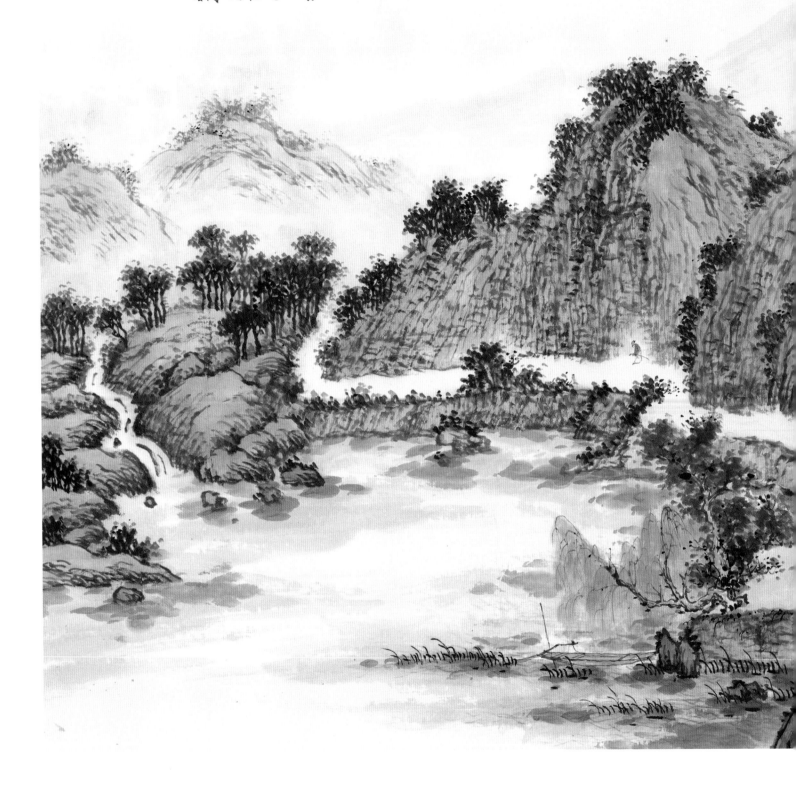

洞庭山
居圖
舊雨香朝来
睡起遲一
杯佳茗至
寺濤徐隆
水水在開
至已是香
深霞淺時
丙申志
周思福
郭王君
白作立
君華題

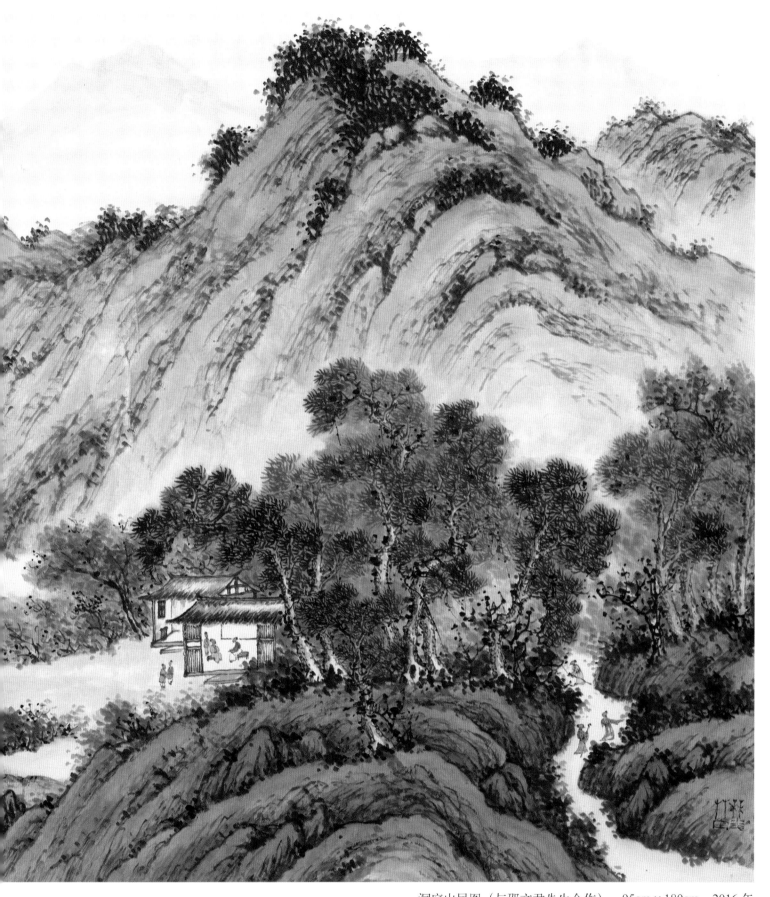

洞庭山居图（与邵文君先生合作）　95cm×180cm　2016 年

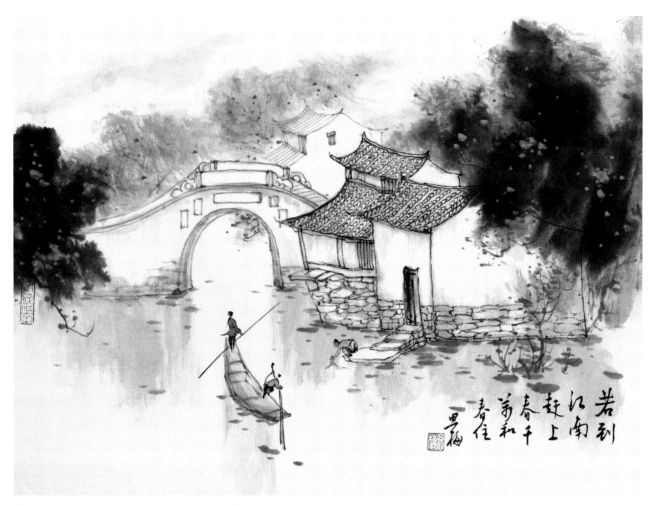

若到江南赶上春　35cm×46cm　2019 年

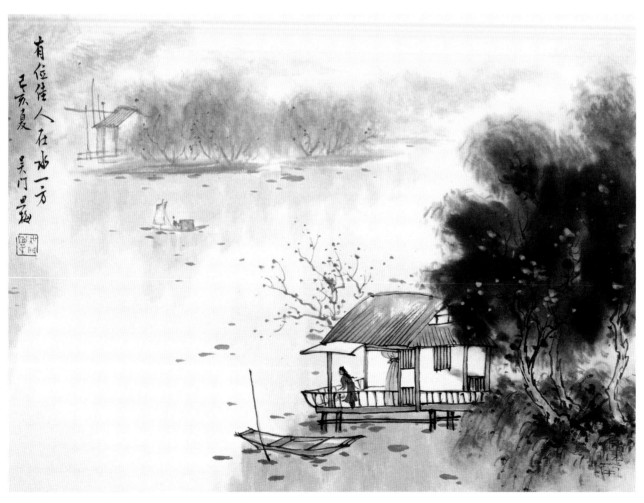

有位佳人在水一方　35cm×46cm　2019 年

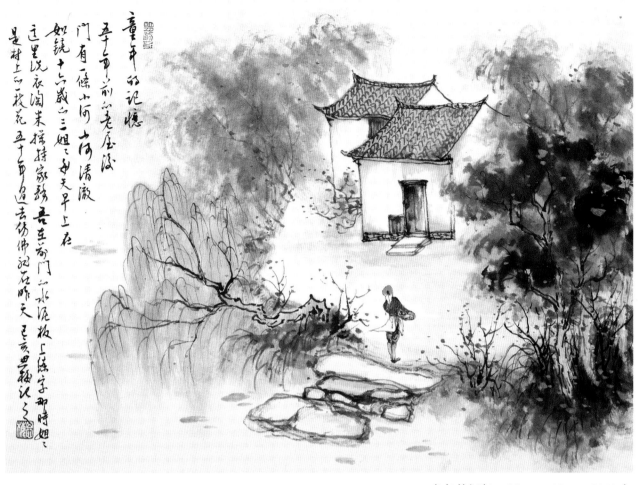

童年的记忆　35cm×46cm　2019 年

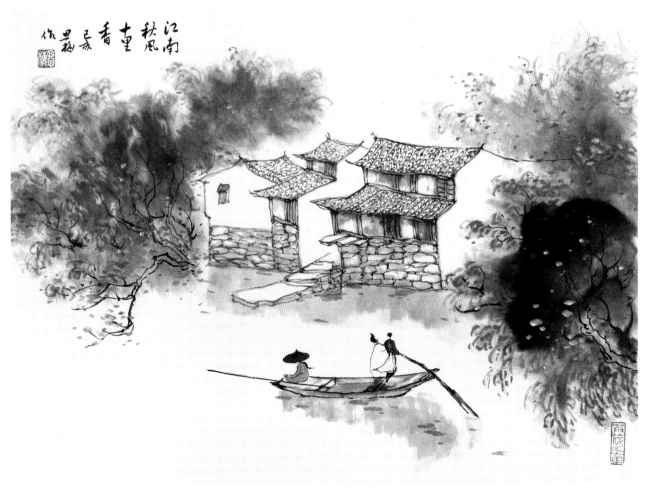

江南秋风十里香　35cm×46cm　2019 年

避秦時亂率妻子邑人來此
絕境不復出焉遂與外人間
隔問今是何世乃不知有漢無
論魏晉此人一一為具言之所聞
皆歎惋餘人各復延至其家
皆出酒食停數日辭去此中
人語云不足為外人道也既出
得其船便扶向路處處誌之及
郡下詣太守說如此太守即遣
人隨其往尋向所誌遂迷不復
得路南陽劉子驥高尚士也
聞之欣然規往未果尋病終
後遂無問津者

戊戌小雪書陶潛桃花源記以作遣興
時在陸湖水岸梅花草堂吳門
周思梅芝識年五十又六

桃花源记

晋太元中武陵人捕鱼为业缘溪行忘路之远近忽逢桃花林夹岸数百步中无杂树芳草鲜美落英缤纷渔人甚异之复前行欲穷其林尽水源便得一山山有小口仿佛若有光便舍船从口入初极狭才通人复行数十步豁然开朗土地平旷屋舍俨然有良田美池桑竹之属阡陌交通鸡犬相闻其中往来种作男女衣着悉如外人黄发垂髫并怡然自乐见渔人乃大惊问所从来具答之便

桃花源记　70cm×190cm　2018 年

65

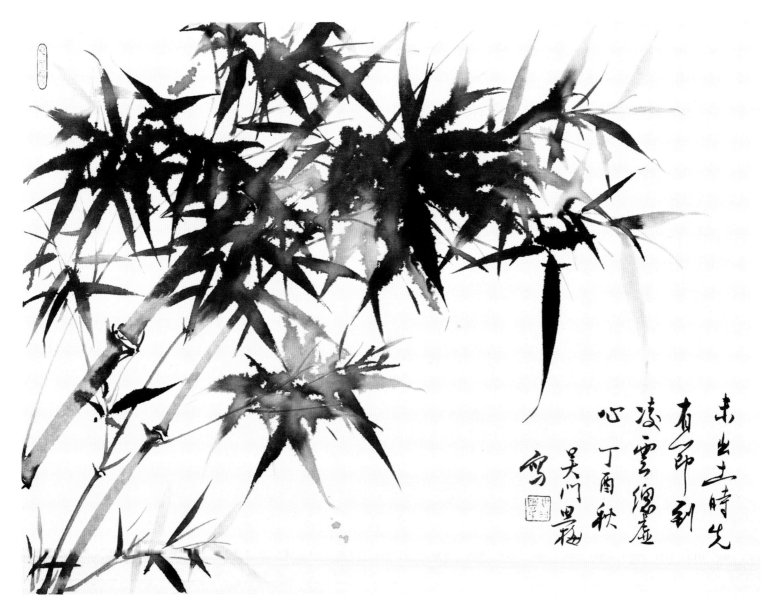

未出土时先有节　35cm×46cm　2017 年

一树梅花入梦中

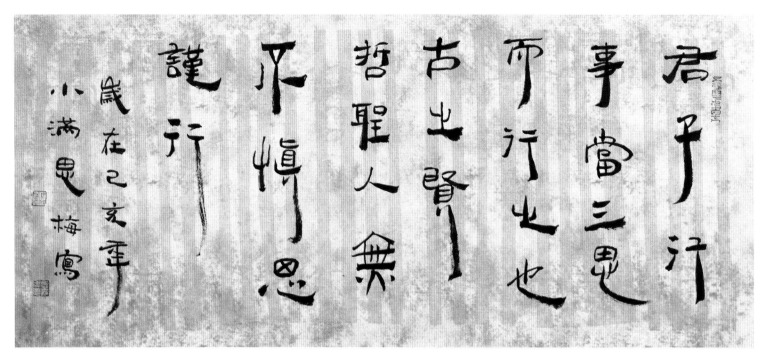

君子行事　35cm×80cm　2019 年

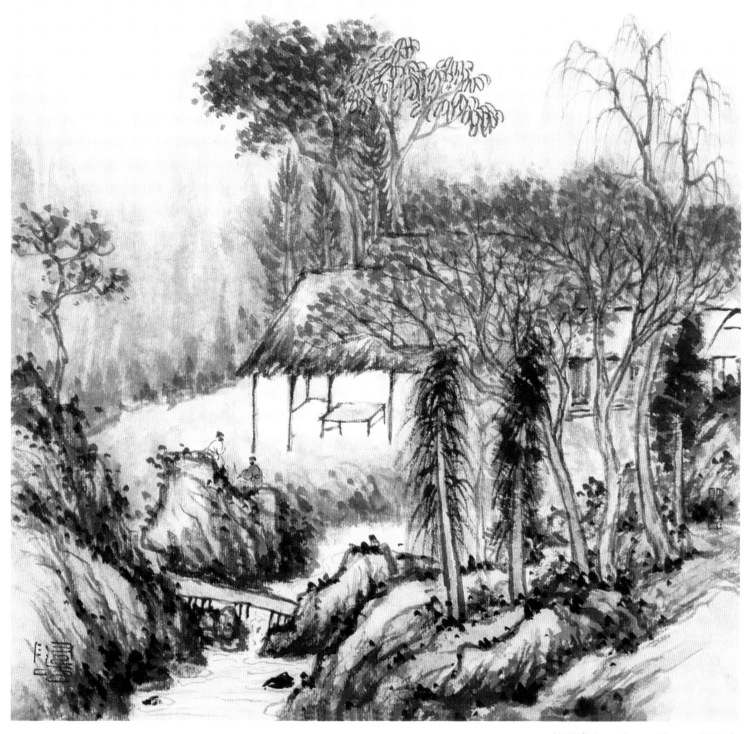

月下清欢　46cm×35cm　2019 年

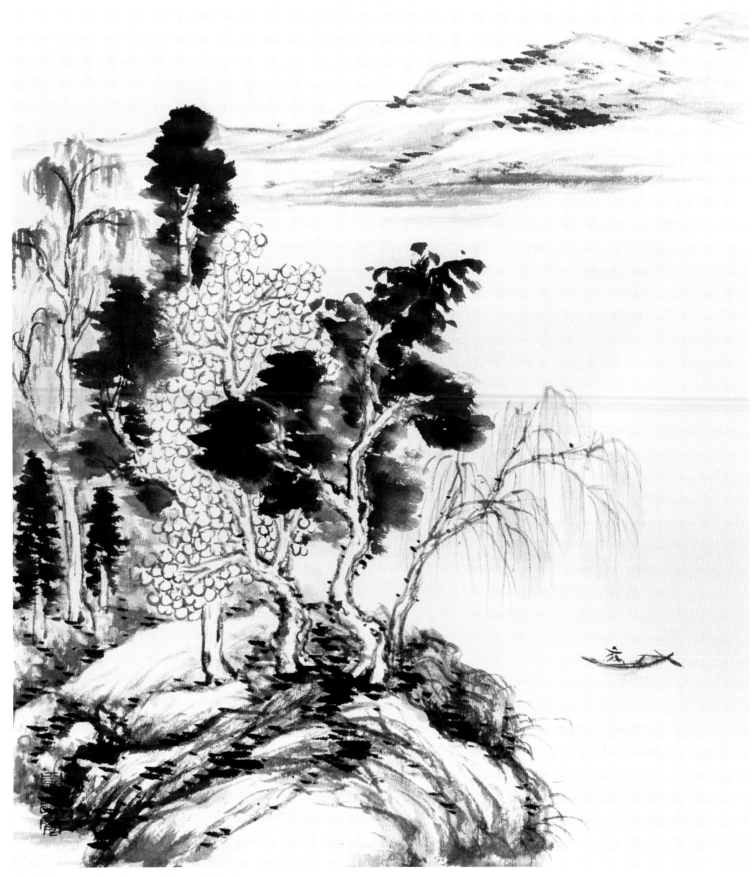

野老秋江一叶轻　46cm×35cm　2019 年

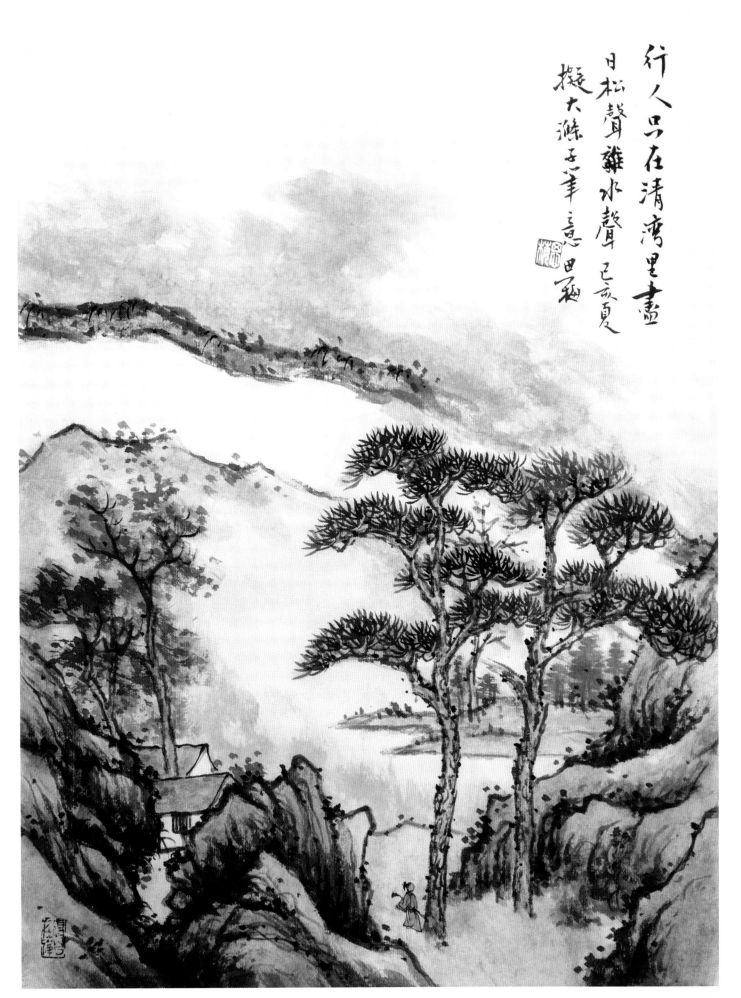

行人只在清湾里　46cm×35cm　2019 年

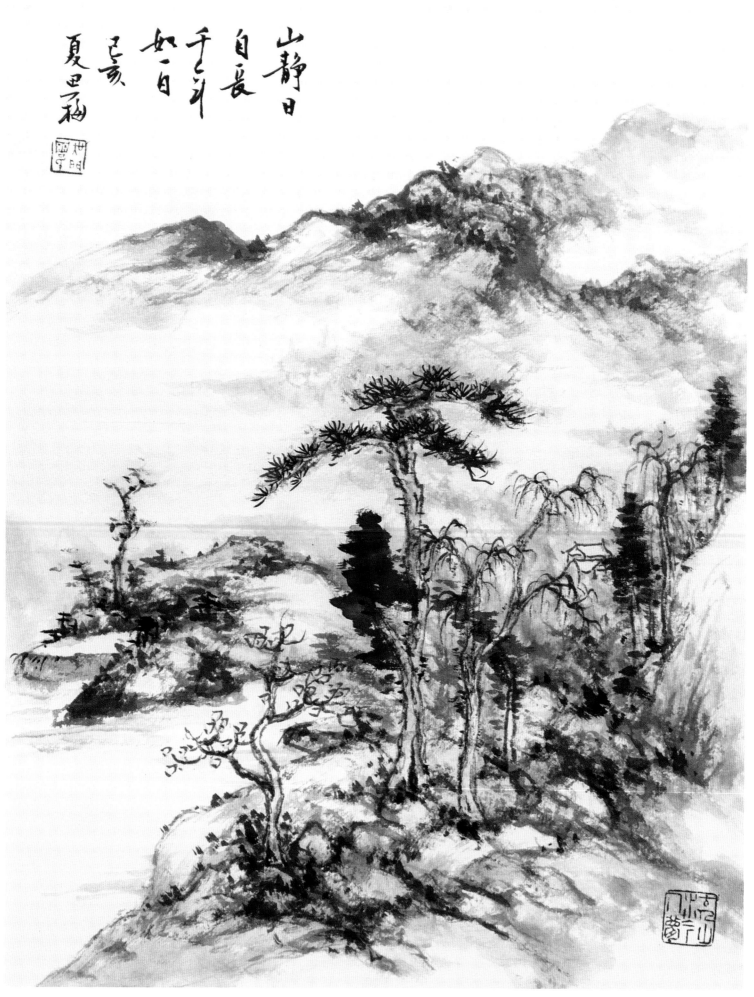

山静日自长　46cm×35cm　2019年

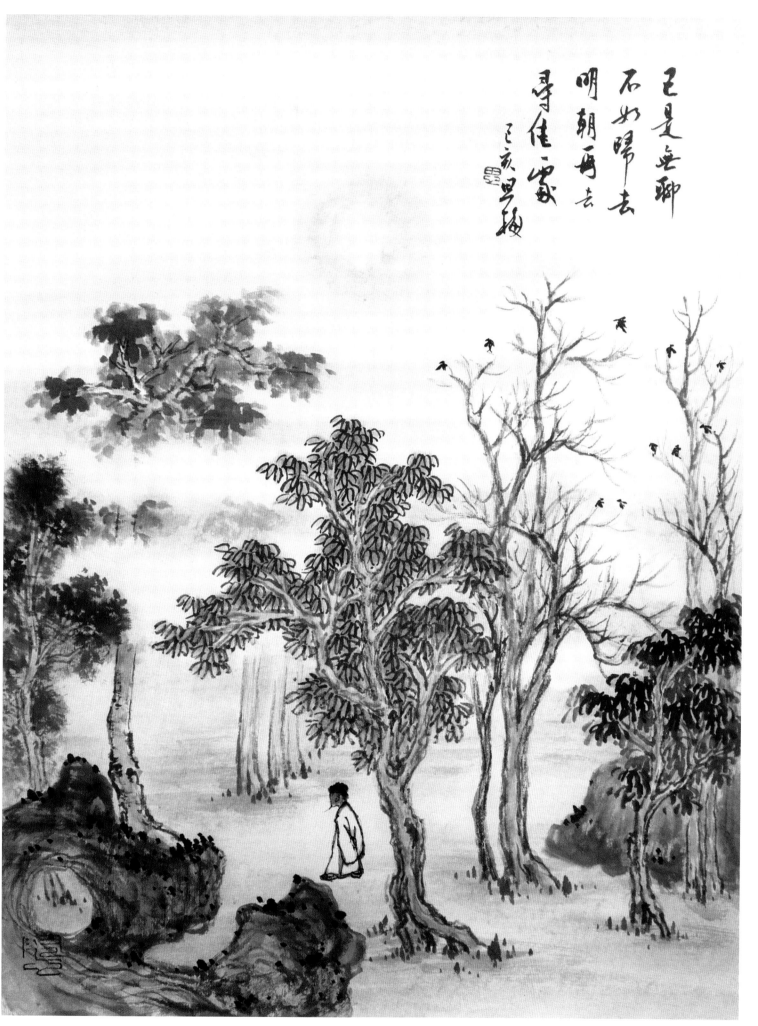

已是无聊 石如归去 明朝再去 寻住一家 己亥呆梅

已是无聊不如归去　46cm×35cm　2019 年

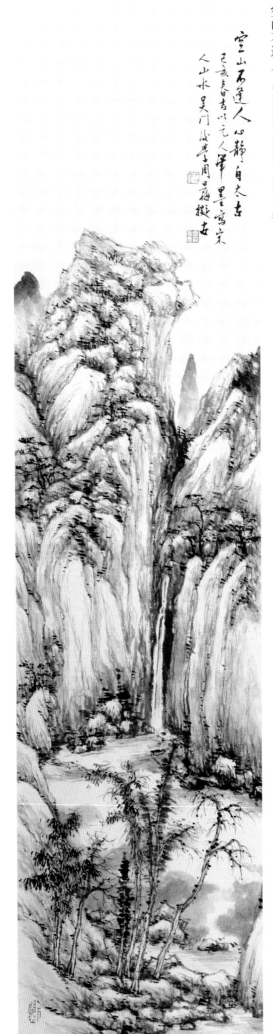

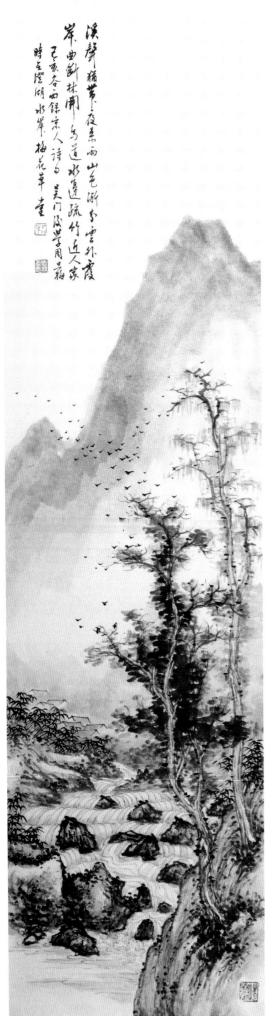

空山不逢人　140cm×35cm　2019年

空山不逢人 心静自太古
己亥春日吉以元人笔墨写宋
人山水 吴门沈学周昌福拟古

溪声犹带夜来雨　140cm×35cm　2019年

溪声犹带夜来雨 山色渐分云外霞
岸曲断林开 乌道水遥疏竹近人家
己亥冬雨银宋人诗句 吴门沈学周昌
福　时客泾湖水岸 梅花草堂

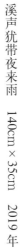

山静似太古日长如小年
余花犹有醉如乌石妨眠
世味门幸掩时光当已促
梦中颇得句推笔又忘签
己亥暑吾铭宝宝庆诗吴门吴梅

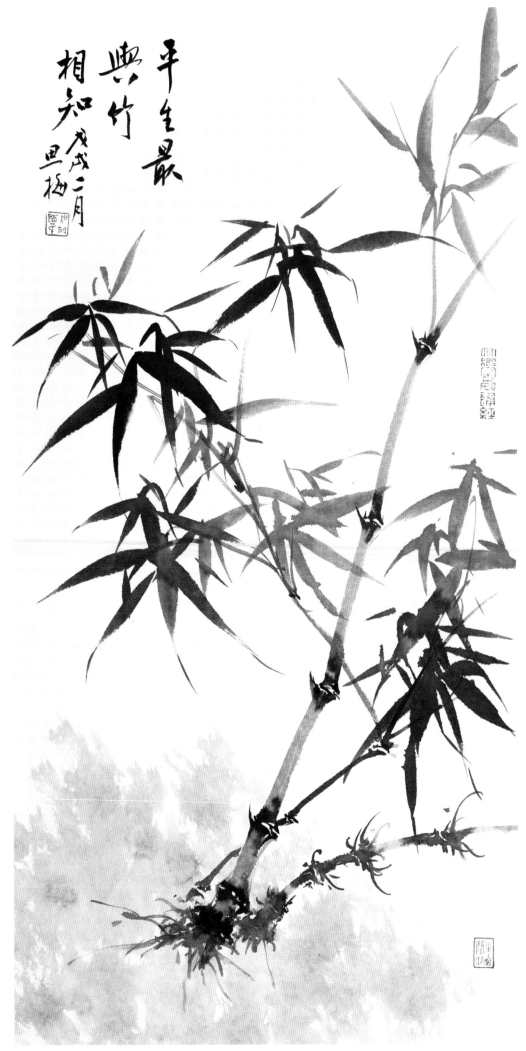

平生最
與竹
相知 戊戌二月
旦梅

元黄公望九峰雪霁
图以荆浩阔全手成之
法角峰简练淡墨烘
染皴法字纯是饶溪
远乡临元贤笔意这
雅不浑先贤之第一
也子作曾雪霁
寒玄原净清
幽之况吴门法
荦周黑梅
峙石戊戌乡月

仿黄公望《九峰雪霁图》　120cm×52cm　2018年

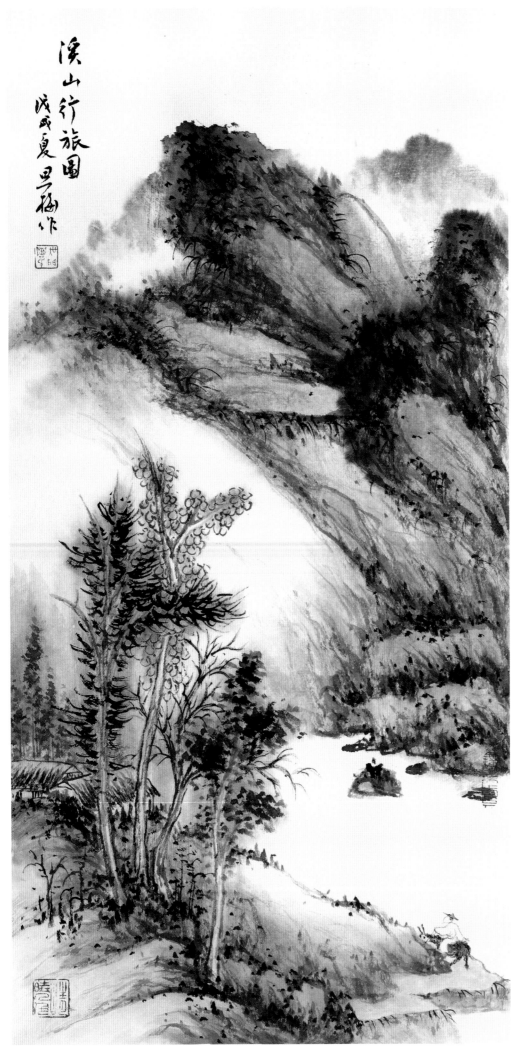

溪山行旅图

戊戌夏 旦梅 作

海到无边天作岸　山登绝顶我为峰

海到无边天作岸　山登绝顶我为峰　120cm×20cm×2　2018年

录林则徐联语

戊戌夏吴门昌梅书

梧竹清隂

戊戌十月赴故宫博物院观四王扵展馆连数日忽峯意近归来仿沈南生梧竹清隂图未知可得三年矣

戊戌小雪吴门後学吴颺并识扵桃花草堂

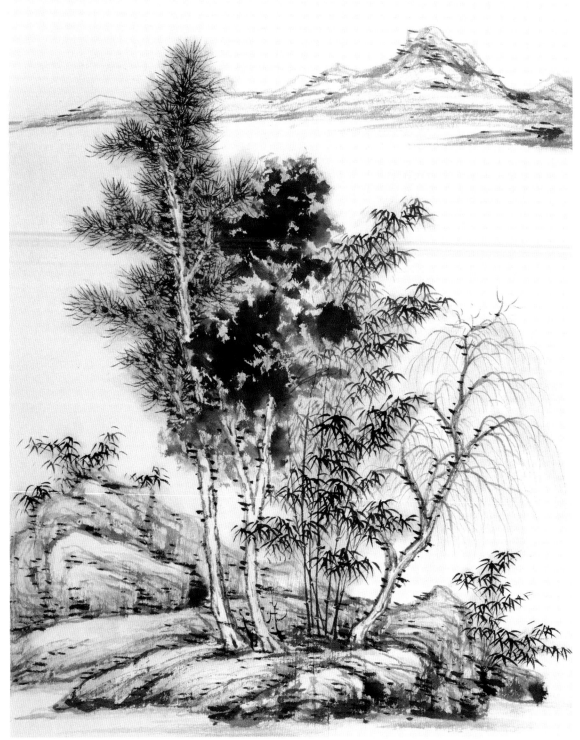

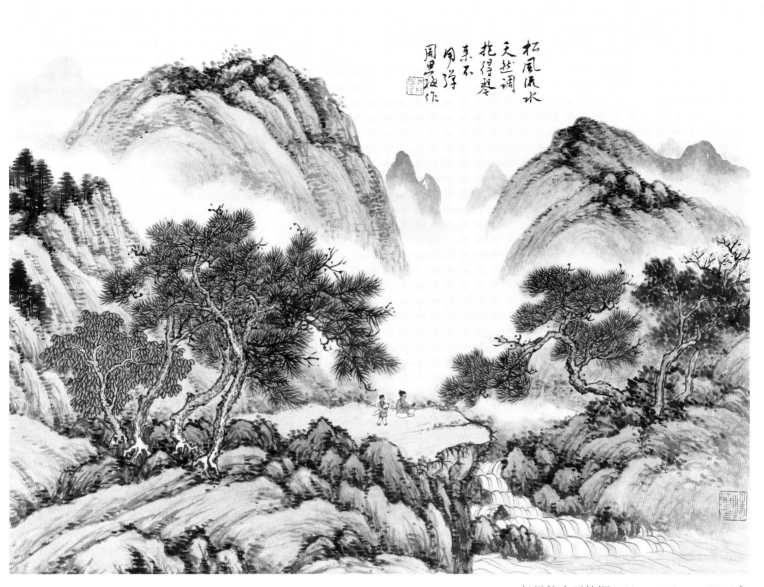

松风流水天然调　50cm×70cm　2017 年

取強求好侵好奪虜掠致富巧詐求遷賞罰不平逸樂過節荷虐其下恐嚇於他怨天尤

人呵風罵雨鬪合爭訟妄逐朋黨用妻妾語違父母訓得新忘故口是心非貪冒于財欺罔

其上造作惡語讒毀平人毀人稱直罵神稱正棄順效逆背親向踈指天地以證鄙懷引

神明而鑑猥事施與後悔假借不還分外營求力上施設淫慾心毒貌慈穢食餒

人左道惑眾短尺狹度輕秤小升以偽雜真採取奸利壓良為賤謾驀愚人貪婪無厭

呪詛求直嗜酒悖亂骨肉忿爭男不忠良女不柔順不和其室不敬其夫每好矜誇常行

妬忌無行於妻子失禮於舅姑輕慢先靈違逆上命作為無益懷挾外心自呪呪他偏憎

偏愛越井越竈跳食跳人損子墮胎行多隱僻晦臘歌舞朔旦號怒對北涕唾及溺對

竈吟咏及哭又以竈火燒香穢柴作食夜起裸露八節行刑唾流星指虹霓輒指三光久

視日月春月燎獵對北惡罵無故殺龜打蛇如是等罪司命隨其輕重奪其紀算算盡則

死死有餘責乃殃及子孫又諸橫取人財者乃計其妻子家口以當之漸至死喪若不死喪則

則有水火盜賊遺亡器物疾病口舌諸事以當妄取之直又枉殺人者是易刀兵而相殺

也取非義之財者譬如漏脯救饑鴆酒止渴非不暫飽死亦及之夫心起於善善雖未

為而吉神已隨之或心起於惡惡雖未為而凶神已隨之其有曾行惡事後自改悔

諸惡莫作眾善奉行久久必獲吉慶所謂轉禍為福也故吉人語善視善行善一

日有三善三年天必降之福凶人語惡視惡行惡一日有三惡三年天必降之禍胡

不勉而行之

太上感應篇者道家勸善之書其文岢樸不事浮華其言舉事以例

功罪以教畏天地神祇為本証善惡因果至理

全文祈福善有善報人民安樂天下太平吳門周昌穀於梅花草堂

歲次戊寅二月十五日書

感應篇

太上曰禍福無門唯人自召善惡之報如影隨形是以天地有司過之神依人所犯輕

重以奪人算算減則貧耗多逢憂患人皆惡之刑禍隨之吉慶避之惡星災之算盡則

死又有三台北斗神君在人頭上錄人罪惡奪其紀算又有三尸神在人身中每至庚

申日輒上詣天曹言人罪過月晦之日竈神亦然凡人有過大則奪紀小則奪算其過

大小有數百事欲求長生者先須避之是道則進非道則退不履邪徑不欺暗室積德

累功慈心於物忠孝友悌正己化人矜孤恤寡敬老懷幼昆蟲草木猶不可傷宜憫人

之凶樂人之善濟人之急救人之危見人之得如己之得見人之失如己之失不彰

人短不炫己長遏惡揚善推多取少受辱不怨受寵若驚施恩不求報與人不追悔

所謂善人人皆敬之天道祐之福祿隨之衆邪遠之神靈衛之所作必成神仙可冀欲求天

仙者當立一千三百善欲求地仙者當立三百善苟或非義而動背理而行以惡為能

恐作殘害陰賊良善暗侮君親慢其先生叛其所事誑諸無識謗諸同學虛誣詐偽攻

訐宗親剛強不仁狠戾自用是非不當向背乖宜虐下取功諂上希旨受恩不感念怨不

休輕蔑天民擾亂國政賞及非義刑及無辜殺人取財傾人取位誅降戮服貶正排賢

凌孤逼寡棄法受賂以直為曲以曲為直入輕為重見殺加怒知過不改知善不為自

罪引他壅塞方術訕謗聖賢侵凌道德射飛逐走發蟄驚棲填穴覆巢傷胎破卵願人

有失毀人成功危人自安減人自益以惡易好以私廢公竊人之能蔽人之善形人之醜

許人之私耗人貨財離人骨肉侵人所愛助人為非逞志作威辱人求勝敗人苗稼破人

婚姻苟富而驕苟免無恥認恩推過嫁禍賣惡沽買虛譽包貯險心挫人所長護己所短

乘威迫脅縱暴殺傷無故剪裁非禮烹宰散棄五穀勞擾衆生破人之家取其財寶決水

放火以害民居紊亂規模以敗人功損人器物以窮人用見他榮貴願他流貶見他富有願

感应篇　70cm×140cm　2018 年

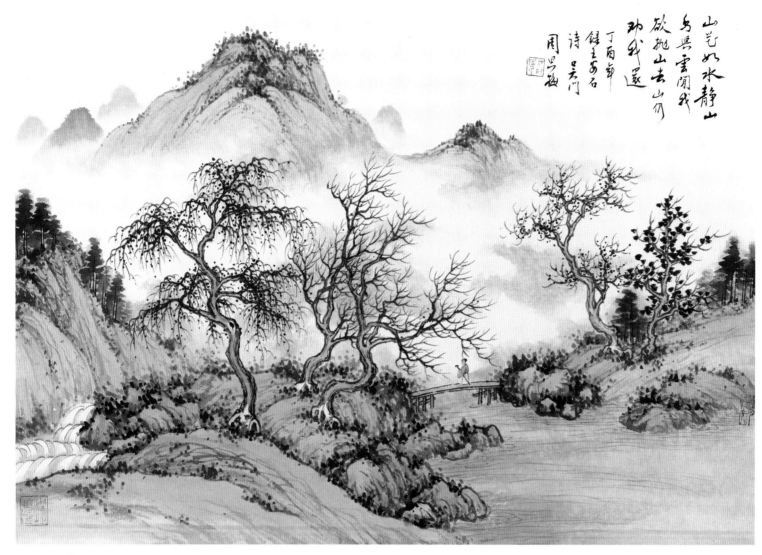

山花如水静　　50cm×70cm　　2017 年

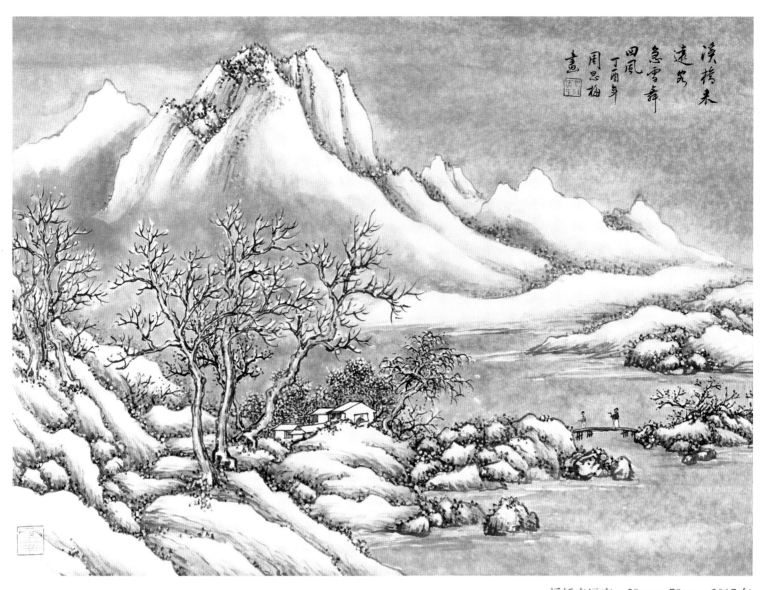

溪桥来远客　50cm×70cm　2017 年

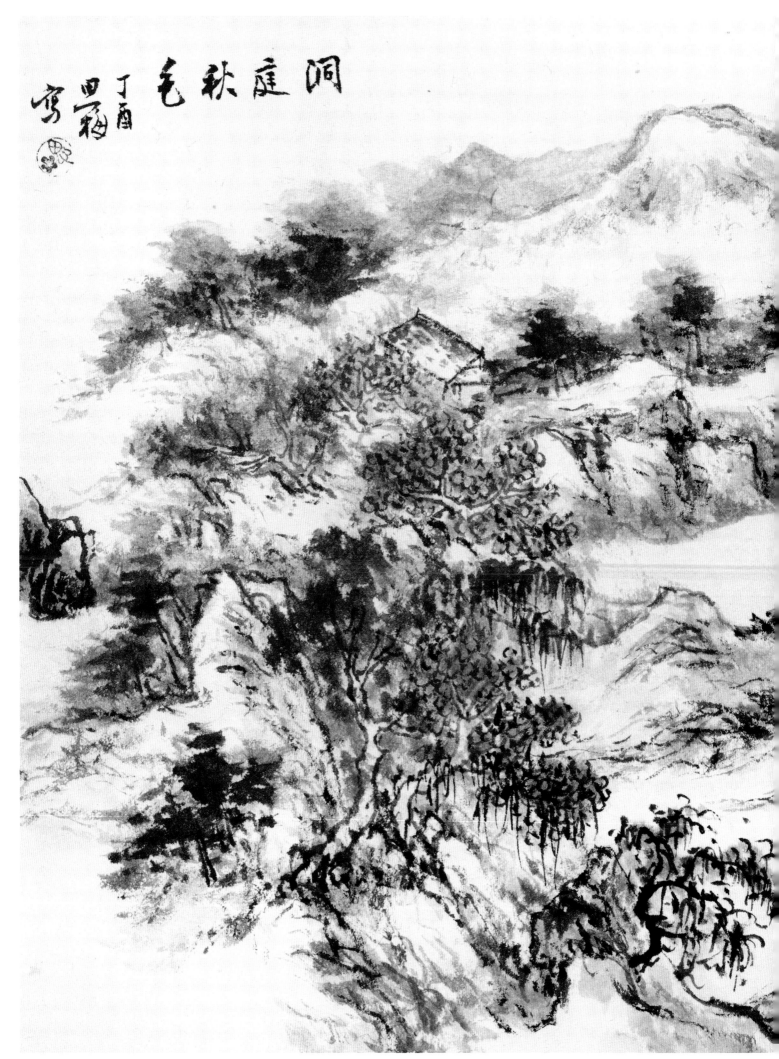

洞庭秋色 丁酉 石翁

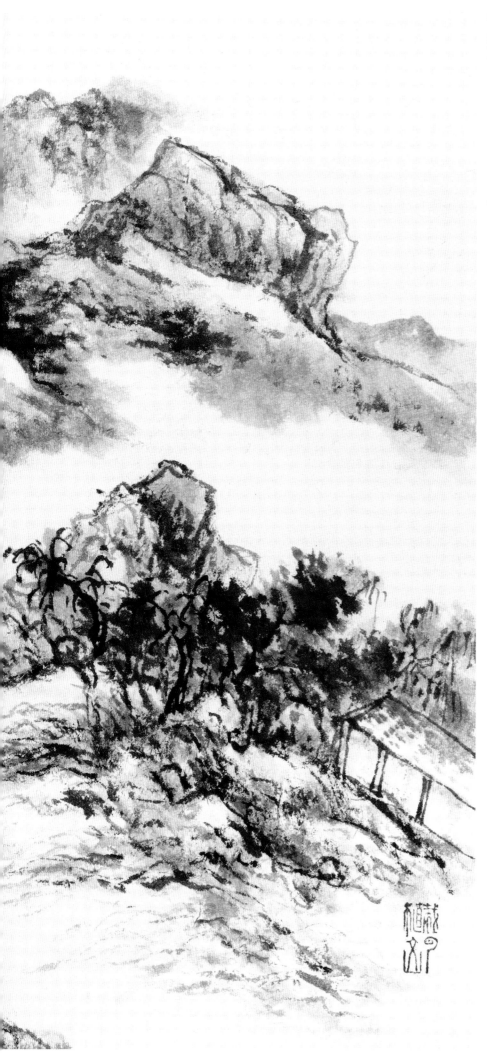

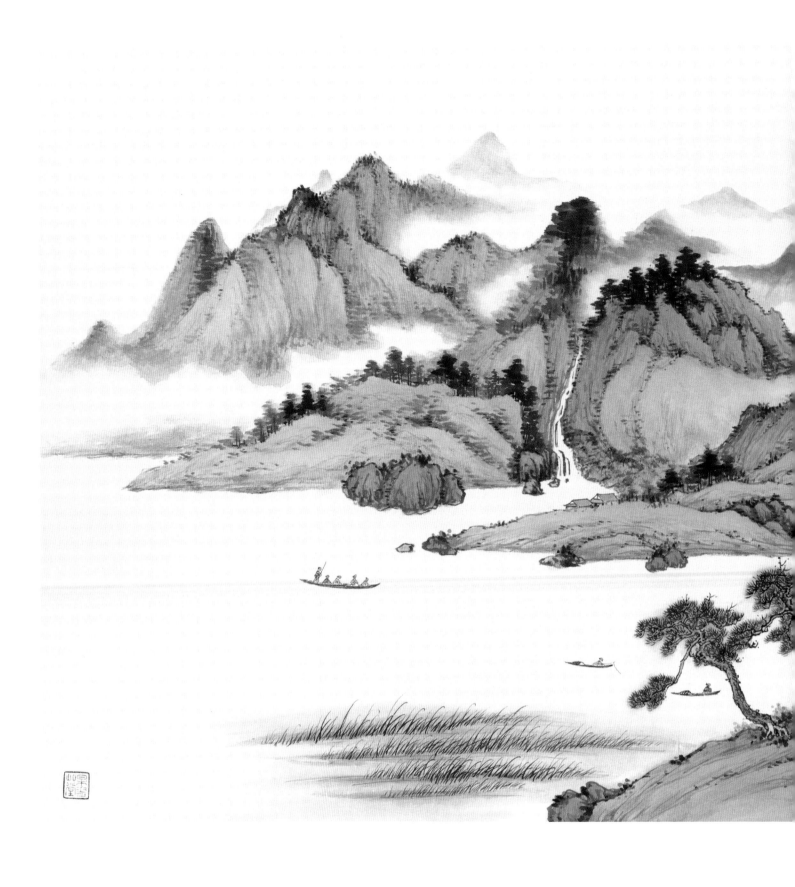

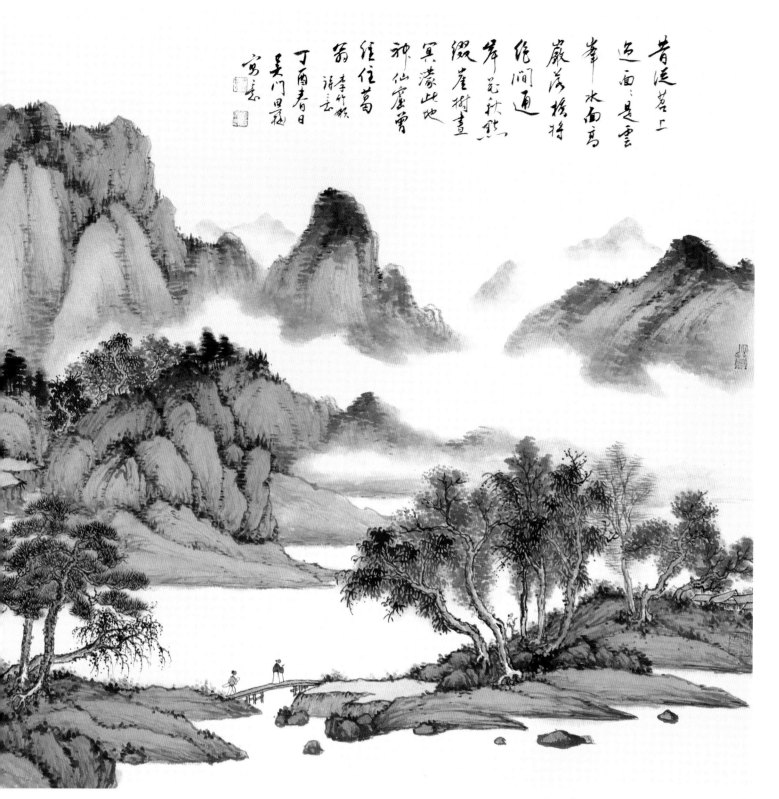

昔从茗上过　85cm×180cm　2017 年

梦里丹青 / 周思梅

到北京荣宝斋出画册办个展，是我的梦想。

四十年的胡思乱想，终于在人生接近一个甲子，从艺近四十年时，成真了。

此时只有一个感觉：幸运，感恩。

这些年，我从乡间走进城市，从苏州走进上海，走进京城，一个农家姑娘出画册，办展览，一步一个台阶走来，是我的"幸运"。幸运地得到一位又一位的贵人的相助，给我机会给我平台，给我无私的帮助……

每天清晨，我走进画室总是充满感恩。感恩这个时代给了我这么好的创作环境和成长机会。感恩胜于亲生父母的师父师母。他们给了我艺术上的指点，更弥补了我亲情中的不足，让一个从小饱受生活创伤的苦孩子成长为一名有爱心的书画艺术工作者，感恩各级宣传部门、统战部门和美协的领导对我的关心和支持！感恩这些年一路支持我、陪伴我的亲朋好友和家人，是你们的不离不弃才有今日的思梅。

本册汇编此次展览作品八十五件，主要为近两年新作。自2017年11月在故宫展上荣宝斋出版社张建平总编辑发出邀请，即全力投入创作准备。其间，义父戴敦邦先生和邵文君先生对我每一件作品进行了悉心指导，特别是义父戴敦邦先生的严格要求，成就了这批作品。当然，我深知这些作品并非完美，在此敬请各位前辈和同道多加指正。

本书承荣宝斋原总经理郜宗远先生赐写前言，义父戴敦邦先生题词并序，祝兆平先生赐序，荣宝斋出版社张建平总编、王勇主任倾心付出，刘振先生拍摄，滕飞先生设计、边建业先生的策划统筹，得以顺利刊行。在此深表感谢。还要感谢中国青年出版社原社长胡守文先生和学敏姐姐对我的全力支持，同时还要感谢韩光浩先生、刘群女士、周菊坤先生、马菊萍女士、杨玉如女士、张桂莲女士、程亚娜女士，是你们的鼎力支持，才让我一步步走到今天。

吴门有我丹青梦，长伴浮云归晚翠。我将继续磨炼笔墨。用更出色的的作品向老师同道向这个好时代汇报。

<div align="right">

周思梅于澄湖水岸

2019年8月

</div>

图书在版编目（CIP）数据

思梅墨迹：周思梅书画作品集/周思梅绘．－北京：
荣宝斋出版社，2019.9
ISBN 978-7-5003-2203-0

Ⅰ．①思… Ⅱ．①周… Ⅲ．①中国画－作品集－
中国－现代②行楷－法书－作品集－中国－现代
Ⅳ．①J222.7

中国版本图书馆CIP数据核字(2019)第190094号

策　　划：边建业
设　　计：滕　飞
摄　　影：刘　振

责任编辑：李　娟
校　　对：王桂荷
责任印制：孙　行　毕景滨　王丽清

SIMEI MOJI　ZHOU SIMEI SHUHUA ZUOPING JI
思梅墨迹——周思梅书画作品集

编辑出版发行：荣寶斋出版社
地　　　　址：北京市西城区琉璃厂西街19号
邮 政 编 码：100052
制　　　　版：北京兴裕时尚印刷有限公司
印　　　　刷：廊坊市佳艺印务有限公司

开本：965毫米×635毫米　　1/8
印张：14
版次：2019年9月第1版
印次：2019年9月第1次印刷
印数：0001-1000
定价：168.00元